U0122430

华夏万卷 ®
让人人写好字

近距离临摹字卡教程

离得近 临得准

毛笔楷书入门

▶ 视频教程版

华夏万卷 编

CITS PUBLISHING & MEDIA 湖南美术出版社

全国百佳图书出版单位

图书在版编目（CIP）数据

毛笔楷书入门：近距离临摹字卡教程 / 华夏万卷编. — 长沙：湖南美术出版社，2020.10

ISBN 978-7-5356-9295-5

Ⅰ. ①毛… Ⅱ. ①华… Ⅲ. ①楷书–书法–教材 Ⅳ. ①J292.113.3

中国版本图书馆 CIP 数据核字(2020)第 170476 号

MAOBI KAISHU RUMEN·JINJULI LINMO ZIKA JIAOCHENG
毛笔楷书入门·近距离临摹字卡教程

出 版 人：黄 啸
编　 者：华夏万卷
责任编辑：彭 英　邹方斌
责任校对：徐 盾
装帧设计：华夏万卷
出版发行：湖南美术出版社
　　　　　（长沙市东二环一段 622 号）
经　 销：全国新华书店
印　 刷：成都中嘉设计印务有限责任公司
　　　　　（成都蛟龙工业港双流园区李渡路街道 80 号）
开　 本：889×1194　1/32
印　 张：4
版　 次：2020 年 10 月第 1 版
印　 次：2020 年 10 月第 1 次印刷
书　 号：ISBN 978-7-5356-9295-5
定　 价：39.00 元

【版权所有,请勿翻印、转载】
邮购联系：028-85939832
邮　 编：610041
网　 址：http://www.scwj.net
电子邮箱：contact@scwj.net
如有倒装、破损、少页等印装质量问题,请与印刷厂联系斟换。

联系电话：028-85939809

目 录

第一章　书写准备

楷书简介

　　楷书的出现最早可追溯到东汉末年。从魏晋南北朝开始，在钟繇、王羲之等一批书法家的推动下，这种笔画更简单、结构更规范的书体逐渐兴盛，并取代隶书成为通行的正式书体。到了唐代，楷书的发展更是达到顶峰，成为集规范性、艺术性于一体的书体，后世称之为"唐楷"。楷书的发展历程中有四位著名的书家，他们分别是欧阳询、颜真卿、柳公权、赵孟頫，世称"楷书四大家"。"四大家"风格迥异，但都将楷书的纯正优美、法度严谨发展到了极致。

　　《九成宫醴泉铭》镌立于唐贞观六年（632），魏徵撰文，欧阳询书丹。唐贞观五年（631），太宗皇帝将隋代仁寿宫扩建成避暑行宫，并更名为"九成宫"。醴泉即甘美的泉水。碑文中引经据典说明醴泉喷涌而出是"天子令德"所致，因此铭石颂德，便有了这篇文辞典雅的《九成宫醴泉铭》。碑文中叙述了九成宫的来历及宫殿建筑的壮观，颂扬了唐太宗的文治武功和节俭精神。行文至最后，忠耿的魏徵还不忘提出"居高思坠，持满戒溢"的谏言。

　　此碑是欧阳询晚年之作，又加上是奉皇帝之命书写，因此特别用心。整碑端庄肃穆，法度森严，历来为学书者推崇，有唐楷最高典范的美誉。该碑笔力遒劲，点画虽偏方整瘦硬，但不乏丰润之笔，在刚劲中见婉转，和谐统一。结体中宫收紧，字形颀长，结构稳定，在平正中蕴藏险绝。整碑字距、行距疏朗，大小相称，井然有序，法度谨严。

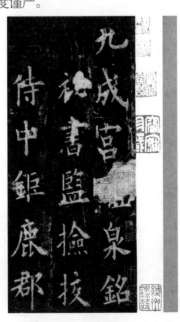

欧阳询《九成宫醴泉铭》(局部)

书写工具

笔、墨、纸、砚历来被称为"文房四宝"，毛笔被列为文房四宝之首。

毛笔由笔毫和笔杆两个部分组成。按笔头原料可分为狼毫笔、羊毫笔、紫毫笔、兼毫笔等。羊毫弹性较弱，狼毫弹性较强，兼毫指狼毫、羊毫二者兼有，软硬兼备，弹性适中。

墨是书法写字的主要原料，大体可分为油烟墨和松烟墨两种。现在用的大多是机制墨汁，使用方便。使用优质的墨汁书写可达到理想的效果，装裱时不会渗墨。

纸是我国古代"四大发明"之一。书法用纸可选用毛边纸和宣纸，毛边纸价格低，适合练习，宣纸可用于写作品。初学者可以选用带有格子的纸张练习，这样能把握准字的结构。

砚即砚台，为研墨和盛墨的工具。主要由石、泥、玉、瓷、紫砂等材料制成，其中石质最为常见。初学者练字，选用石质细腻、发墨快、砚心深、储墨多的一般砚即可。使用瓶装墨汁，可用陶瓷碗碟代砚。

毛笔

纸

墨

砚

执笔方法

本书介绍一种自唐朝沿用至今、广为流传的执笔方法——"五指执笔法"。顾名思义,这是五个手指共同参与的执笔方法,每个手指分别对应一字口诀,即:擫(yè)、押、钩、格、抵。

擫 擫是按、压的意思,这里是指以拇指指肚按住笔管内侧;拇指上仰,力由内向外。

押 食指指肚紧贴笔管外侧,与拇指相对,夹住笔管;食指下俯,力由外向内。

钩 中指靠在食指下方,第一关节弯曲如钩,钩住笔管左侧。

格 无名指指背顶住笔管右侧,与中指一上一下,运力的方向正好相反。

抵 小指紧贴无名指,垫托在无名指之下,辅助"格"的力量;小指不与笔管接触,也不要挨着掌心。

五个指头将笔管控制在手中,既要有力,又不能失了灵动,这样才能更好地驾驭笔锋,运转自如,写出的字才更有韵味。

执笔位置的高低,并无定式。通常而言,写字径 3~4 厘米的字时,执笔大约在"上七下三"的位置,即所持位置在笔管顶端到笔毫十分之七处;写小字时,执笔位置可靠下一些,写大字时可靠上一些。写隶书、楷书时,执笔可略低;写行书、草书时,执笔可略高,这样笔锋运转幅度大,笔法才能流转灵动。

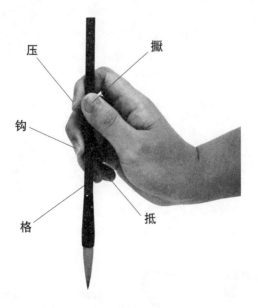

压　撮

钩

格　抵

五指执笔法示意图

基本笔法

用毛笔书写笔画时一般有三个过程，即起笔、行笔和收笔，这三个过程要用到不同的笔法。

1. 逆锋起笔与回锋收笔

落笔方向与笔画走向相反即为"逆锋起笔"。当点画行至末端时，将笔锋回转，藏锋于笔画内为"回锋收笔"。

2. 藏锋与顺锋

藏锋是指起笔或收笔时收敛锋芒。顺锋指在起收笔时，照笔画方向顺势而起，顺势而收。

3. 中锋与侧锋

中锋指笔毫落纸铺开运行时，笔尖保持在笔画的正中间。侧锋指笔尖在笔画的一侧。

4. 提笔与按笔

提笔可使笔锋着纸少，从而将笔画写细；按笔使笔锋着纸多，从而将笔画写粗。

5. 转笔与折笔

转笔是圆，折笔是方。在转笔时，笔锋顺势圆转；在折笔时，先提笔调锋，再按笔折转，有一个明显的停顿。

6. 方笔与圆笔

方笔是指笔画的起笔、收笔或转折处呈现出带方形的棱角。圆笔是指笔画的起笔、收笔或转折处为略带弧度的圆形。

逆锋起笔写竖

回锋收笔写横

中锋写横

中锋写竖

边行边提写撇

边行边按写捺

折笔

转笔

方笔

圆笔

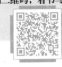

第二章　控笔训练

棋盘练习法

　　棋盘练习法，线条形成的形状与棋盘相似，是由横向线和竖向线交叉进行的一种练习方式。写法是先写横线，再在横线上写竖线。重点是横平竖直，横线、竖线均中锋匀速行笔，线条圆润饱满。此练习法是针对横画、竖画、横竖组合的笔画和提画的练习。分别练习下列几组线条，注意粗细变化，要有提笔和按笔。

蚊香练习法

　　蚊香练习法，线条形成的形状跟蚊香相似，是以田字格或米字格的中心为起点，手指和手腕顺时针或逆时针方向由里向外配合的一种运动。毛笔边行笔边调锋，保持匀速使线条粗细均匀，中锋圆转。此练习法是针对撇画、捺画和点画的练习。分别练习下列圆圈线条，注意手指和手腕的灵活配合。

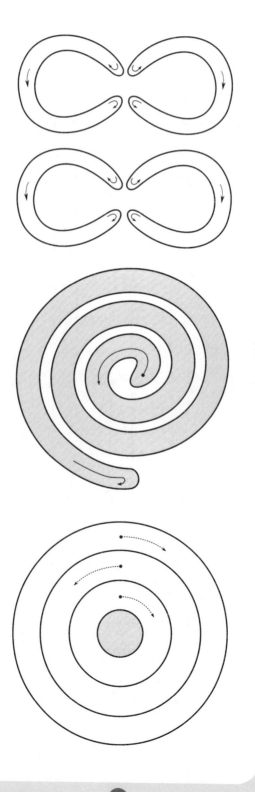

迷宫练习法

　　迷宫练习法，线条形成的形状与迷宫相似，是由内向外或由外到内的一种练习。此练习法是针对组合笔画的一种练习，包括横与撇、竖与撇、撇与捺等笔画的组合。重点是转折处的圆转与方折。分别练习下列几个迷宫线条，注意转折时要稍微停顿一下，调转笔锋再行笔。

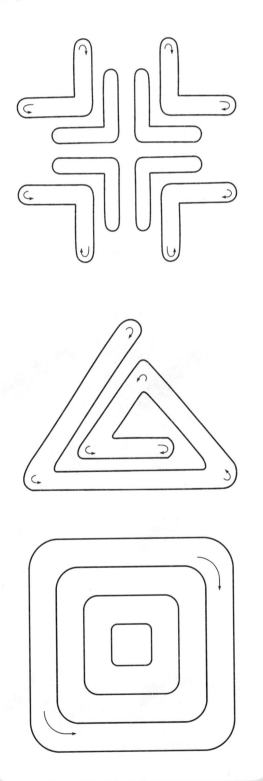

长横

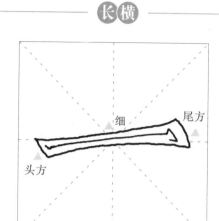

笔画重点：①向右下斜切入笔，形成方起笔。
②以中锋向右上行笔。
③横末顿笔后向左上回锋收笔。

笔画难点：呈斜势，首尾与中段粗细对比明显。
在字中常做主笔。

笔画分解

①笔尖指向左上方。

②向右下斜切入笔，形成方头。

③中锋向右匀速行笔。

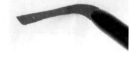

④行至尾段，略提笔。

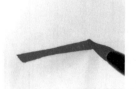

⑤向右下顿笔按压。

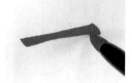

⑥笔尖向左上，回锋收笔，形成方尾。

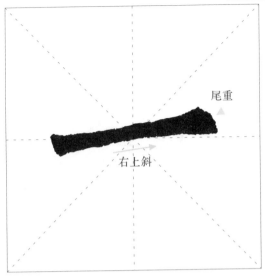

一：两头粗，中间细，呈左低右高之态。

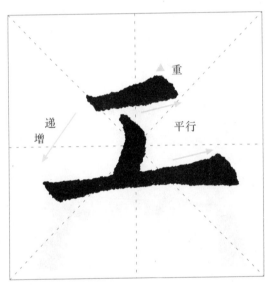

工：两横上短下长，短竖居竖中线，不与上横相接。

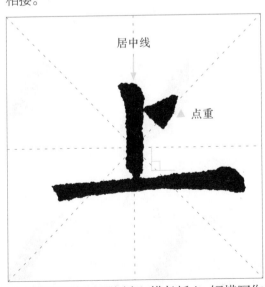

上：横平竖直，竖画略短，横长托上；短横写作点画，呈三角形，位置靠上。

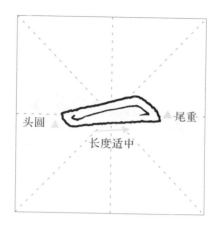

头圆　长度适中　尾重

笔画重点：①逆锋向左起笔。

②以中锋向右上匀速行笔，行笔略短。

③横末顿笔后向左回锋收笔。

笔画难点：起笔轻，收笔重，首尾可方可圆，因字而异。

笔画分解

①笔尖指向右侧。

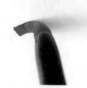

②转笔向右上行笔。

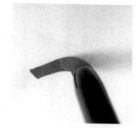

③中锋向右上行笔。

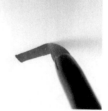

④行至末端，略向右上提笔。

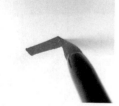

⑤向右下顿笔按压。

⑥笔尖向左，回锋收笔，形成方尾。

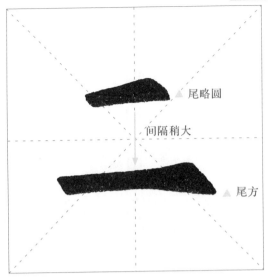

二：短横起笔偏圆，长横起笔偏方，两横略有距离。

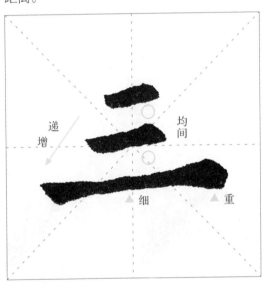

三：三横长短不一，间距均匀，起笔收笔略有差异。

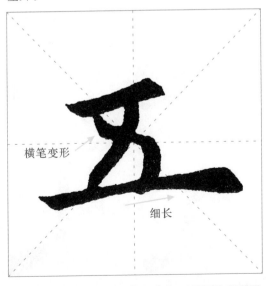

五：两横向右上斜，长横中段细，首尾轻重明显。

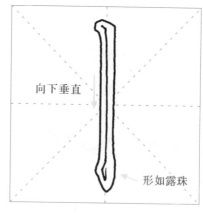

向下垂直

形如露珠

笔画重点： ①向右下斜切入笔。

②转笔向下以中锋行笔。

③竖末向左下顿笔，再向右上回锋收笔。

笔画难点： 首尾略重，向下长伸，尾部呈露珠状。注意顿笔。

笔画分解

①笔尖略指向左上方。

②向右下顿笔按压。

③用中锋向下行笔。

④中段行笔渐提。

⑤行至尾段，向左下轻顿笔。

⑥向右上回锋收笔。

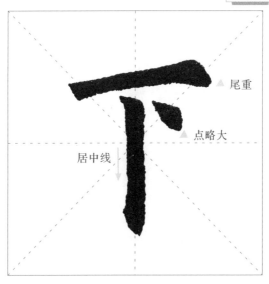

下： 横画向右上斜，竖画下伸，点画上靠，不与横、竖相接。

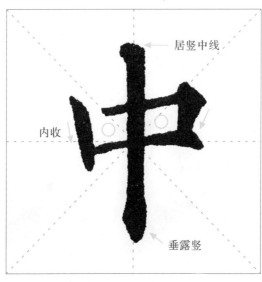

中： "口"部宽扁靠上，左上不封口，竖画居中下伸。

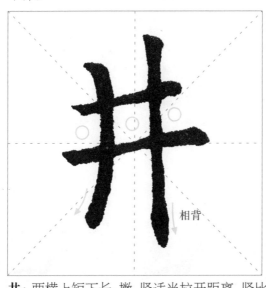

井： 两横上短下长，撇、竖适当拉开距离，竖比撇长。

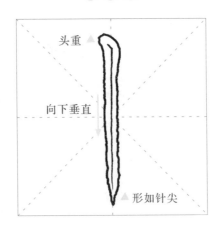

头重

向下垂直

形如针尖

笔画重点：①略向右下斜切入笔。

②以中锋向下行笔。

③竖末自然出锋收笔。

笔画难点：整体直长，起笔略重，尾部呈针尖

状。注意收笔出锋。

笔画分解

①笔尖略指向左上方。

②向右下顿笔按压。

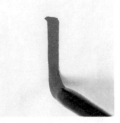

③用中锋向下行笔。

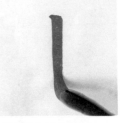

④中段匀速行笔。

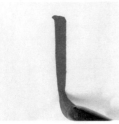

⑤末段行笔渐提。

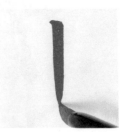

⑥出锋收笔。

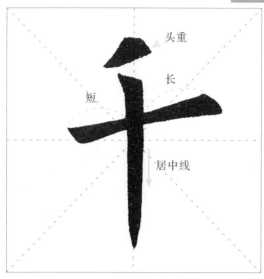

千：撇画短小，横画靠上取斜势，竖画向下长伸。

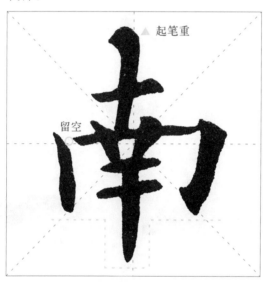

南：上部竖画高起，横折钩横长竖钩短，末竖下伸。

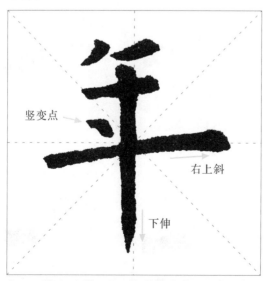

年：三横中首横最短，第三横最长，次横和第三横间距稍大。

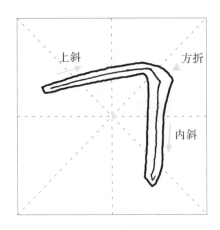

笔画重点：①向右斜切入笔，写横。

②横末向右下顿笔。

③转笔向下写竖，竖末回锋收笔。

笔画难点：横笔略细，稍斜，竖笔略粗，横竖长短因字而异。

笔画分解

①向右斜切入笔。

②向右上中锋行笔。

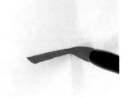

③行笔渐提，略带弧度。

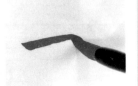

④横末向右下顿笔。

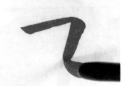

⑤转锋向左下行笔写竖。

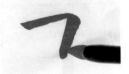

⑥竖末向右上回锋收笔。

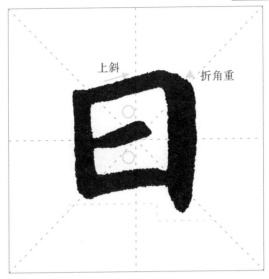

日：三横间隔均匀，两竖左短右长。

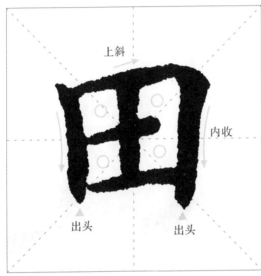

田：上下两横长短一致，左右两竖内收，中间短横不碰右竖。

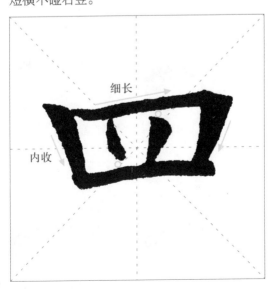

四：呈扁方形，两横细长，左右两竖短小内收。

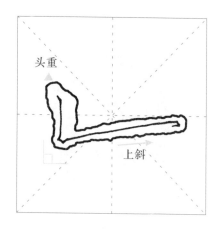

头重

上斜

笔画重点：①向下斜切入笔写短竖。

②竖末向右下顿笔。

③转笔向右上写横。

笔画难点：竖粗横细,转折处折角明显。注意先

提笔,后按压。

笔画分解

①向下斜切入笔。

②向下中锋行笔写短竖。

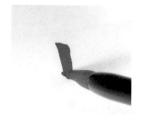

③竖末向右下顿笔,
形成折角。

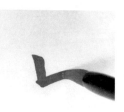

④调整笔尖向左,顺
势向右写横。

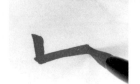

⑤横末略向右下顿笔。

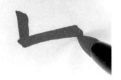

⑥转笔向左回锋收笔。

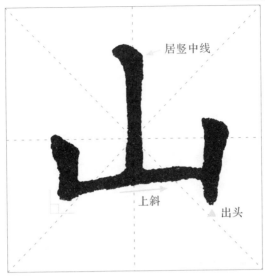

山：三竖长短不一，间距均匀，中竖直长。

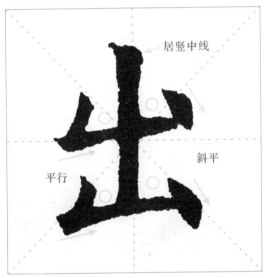

出：中竖写粗，左边两竖短而斜，右边两竖写作点。

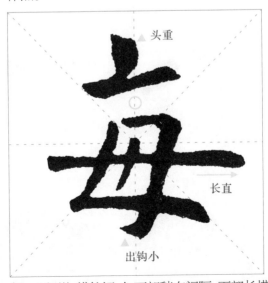

每：上部撇、横较短，与下部稍有间隔，下部长横向右伸展。

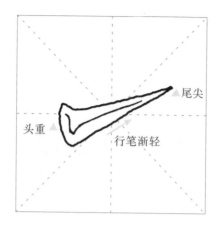

尾尖

头重

行笔渐轻

笔画重点：①向右下斜切入笔。

②转笔向右上行笔。

③行笔渐提,出锋收笔。

笔画难点：起笔可方可圆,向右上斜,头重尾

尖。注意收笔干净利落。

笔画分解

①笔尖指向左上方。

②向右下按笔。

③转笔向右上铺毫。

④中锋向右上行笔。

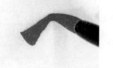

⑤行笔渐提。

⑥出锋收笔。

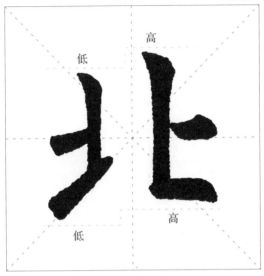

北：左右间距适当加大，两竖左短右长，横、提短小。

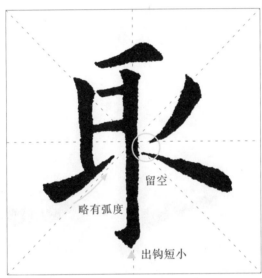

取："耳"部写窄，右部撇、点分别于竖钩中部右侧收笔和起笔。

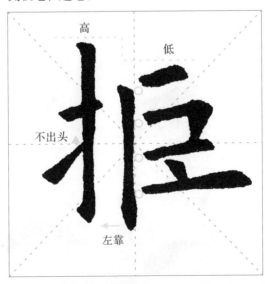

拒：左高右低，左部竖钩直长，右部紧凑下靠。

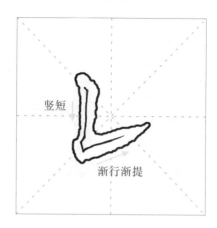

竖短

渐行渐提

笔画重点：①向右下斜切入笔。

②中锋向下行笔写竖。

③行笔渐提，竖末转锋向右上提出。

笔画难点：竖末先向左下略行，再向右下顿笔，

最后向右上提出。

 笔画分解

①笔尖略指向左上方。

②向右下顿笔按压。

③转笔向下用中锋写竖。

④竖末轻提笔，再向
右下顿笔。

⑤转笔向右上写提。

⑥出锋收笔。

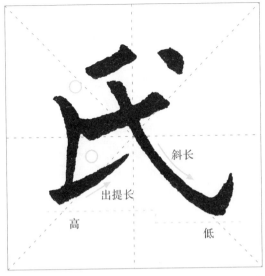

氏：首撇变短横取斜势，提画出锋较长，斜钩向右下舒展，末点凌空。

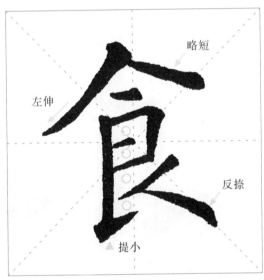

食："人"部撇、捺夹角较大以覆下，"良"部撇、捺收敛。

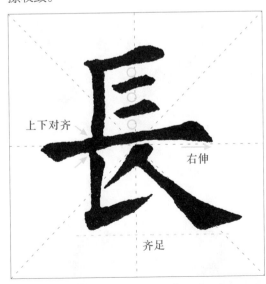

长：横画长短明显，间隔均匀，撇收捺展。

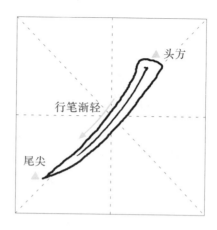

头方

行笔渐轻

尾尖

笔画重点： ①向右下斜切入笔。

②以中锋向左下行笔。

③行笔渐提，撇末自然出锋。

笔画难点： 起笔重，收笔轻，粗细明显，尾部略
弯。注意行笔速度。

笔画分解

①笔尖指向左上方。

②向右下顿笔。

③转笔向左下铺毫。

④以中锋向左下匀速
行笔。

⑤行至尾段，逐渐
提笔。

⑥出锋收笔。

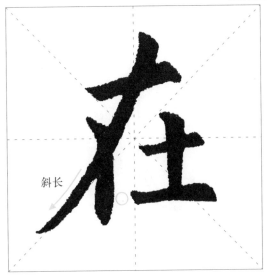

在：撇画向左下伸展，"土"部略右靠。

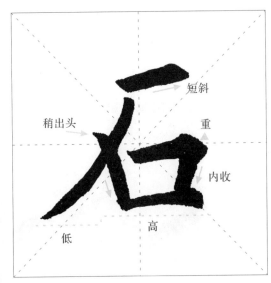

石：撇画起笔与首横起笔对正，向左下伸展，"口"部居下，左上不封口。

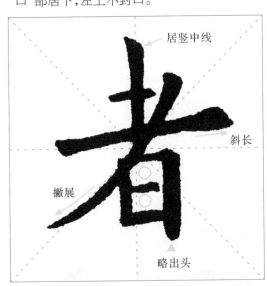

者：上部竖画、长撇交于长横中段，撇画向左下伸展，"日"部上靠。

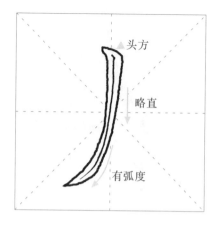

笔画重点：①向右下斜切入笔。

②中锋向下行笔写竖。

③竖末转笔向左下写撇。

笔画难点：先竖后撇，注意由竖转撇要自然。

 笔画分解

①笔尖指向左上方。

②向右下顿笔。

③转笔向下用中锋写竖。

④竖末行笔渐提。

⑤转笔向左下写撇。

⑥撇尾自然出锋收笔。

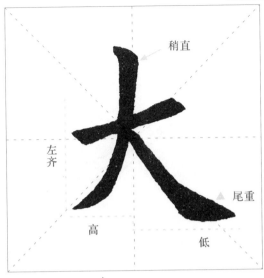

大：横画向右上斜，撇画起笔较高，捺画向右伸展。

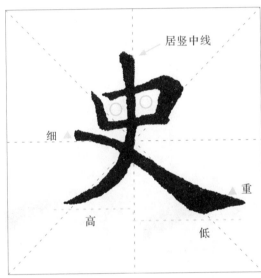

史："口"部宽扁上靠，左上不封口，竖撇向上出头，撇尾呈弯势，捺画向右下伸展。

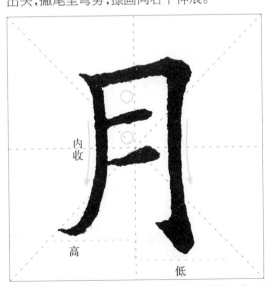

月：竖撇和竖钩竖段内收；中间两短横上靠，不与竖钩相接。

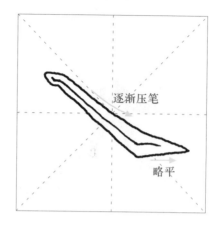

逐渐压笔

略平

笔画重点： ①向右斜切入笔。

②转笔向右下行笔铺毫，渐行渐重。

③捺脚顿笔，转笔向右平出锋。

笔画难点： 前段较直，后段略有弧度，捺脚要平。行笔过程中逐渐压笔铺毫。

笔画分解

①笔尖指向左。

②向右下顿笔。

③用中锋向右下行笔，行笔渐重。

④行至捺脚处略顿。

⑤转笔向右，行笔铺毫。

⑥平铺出锋，自然收笔。

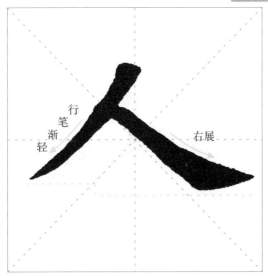

人：撇略收，捺舒展，字形不可写长。

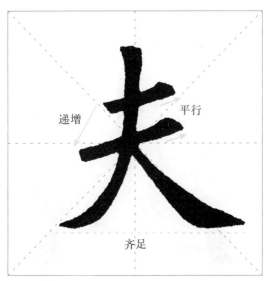

夫：两横上短下长，平行上靠，撇、捺舒展。

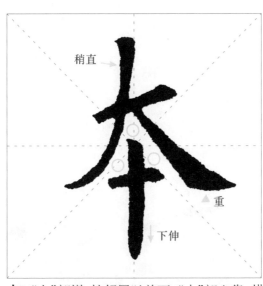

本："大"部撇、捺舒展以盖下，"十"部上靠，横画短小，竖画下伸。

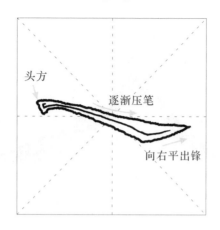

头方

逐渐压笔

向右平出锋

笔画重点：①逆锋向左上起笔。

②向右下行笔，渐行渐重。

③捺脚略顿，转笔向右平出锋。

笔画难点：起笔稍平，前段较细，捺脚要平。

笔画分解

①笔尖指向右方。

②转笔向右下轻顿。

③以中锋向右下行笔，
渐行渐重。

④行至捺脚处笔略顿。

⑤转笔向右按压铺毫。

⑥平铺出锋，出锋收笔。

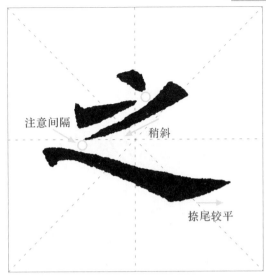

之：上方点、提、撇收紧，下方平捺舒展。

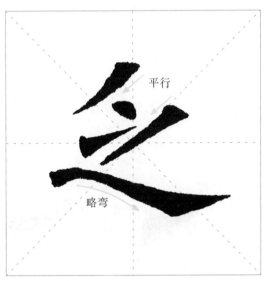

乏：首撇短斜有弧度，次撇较直，平捺舒展。

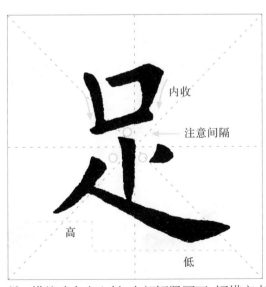

足：横笔略向右上斜，中部短竖写正，短横变点上靠，撇收捺展。

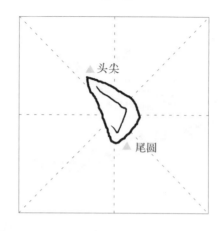

笔画重点：①露锋向右下起笔。

　　　　　②顺势向右下按压行笔。

　　　　　③顿笔后向左上回锋收笔。

笔画难点：头尖、腹平、尾圆,形如水珠。注意收

　　　　　笔的动作要到位。

笔画分解

①笔尖指向左上方。

②起笔形成尖头。

③向右下按压行笔。

④稍行笔后向右下
　顿笔。

⑤行笔渐提,向右下
将笔锋收拢。

⑥向左上回锋收笔。

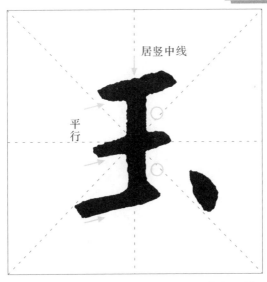

玉：三横长短相当，平行等距，第三横向左伸，末点右靠。

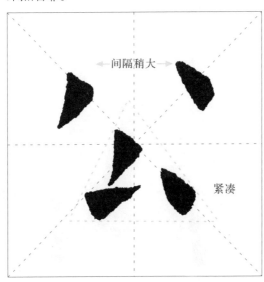

公：上部撇、点分开，下部紧凑，呈三角形。

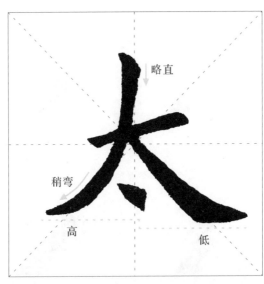

太：撇、捺舒展，点画居中，不与撇、捺相接。

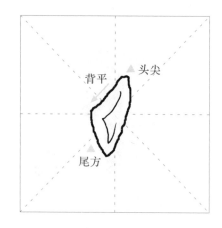

笔画重点：①露锋向左下起笔。

②向左下按压行笔，稍行后顿笔。

③向右上回锋收笔。

笔画难点：头尖、背平、尾方，形如三角。注意转

锋的动作要到位。

笔画分解

①笔尖指向右上方。

②起笔形成尖头。

③向左下按压行笔。

④稍行笔后向左下顿笔。

⑤行笔渐提，向左下
将笔锋收拢。

⑥向右上回锋收笔。

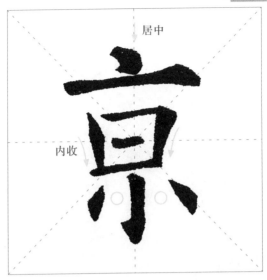

京：首点居中，略向左出锋，"小"部竖钩与首点对正，左右两点相背。

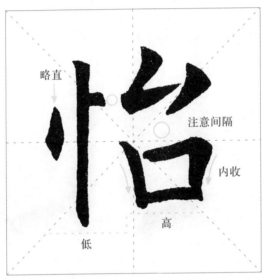

怡：左窄右宽，竖心旁两点上靠，"台"部略上靠。

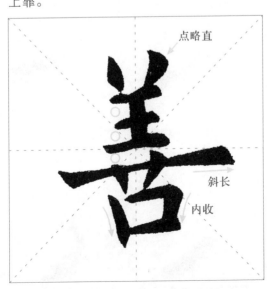

善：上两点和下两点对正，各横画间距均匀。

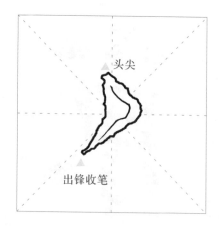

头尖

出锋收笔

笔画重点：①露锋向右下起笔。
②向右下按压行笔，稍行后顿笔。
③向左自然出锋。

笔画难点：可左平出锋，也可左下出锋，锋不宜过长，是右点的变形。

笔画分解

①笔尖指向左上方。

②起笔形成尖头。

③向右下按压行笔。

④稍行笔后向右下顿笔。

⑤行笔渐提，向右下将笔锋收拢。

⑥向左出锋收笔。

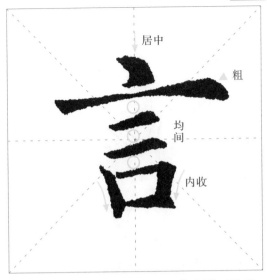

言：首点居中，首横写长覆下，其余横画收敛，"口"部勿大。

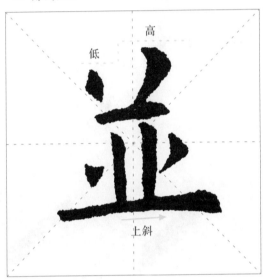

并：横平竖直，四点形态不一，左小右大，左低右高，左右呼应。

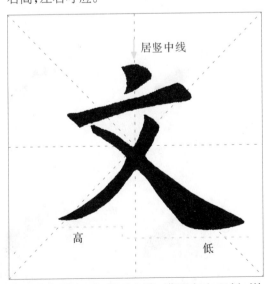

文：首点居中，向左下出锋，横画向右上斜，撇、捺舒展。

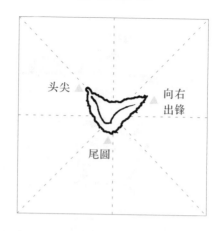

头尖　向右出锋　尾圆

笔画重点： ①露锋向右下起笔。

②向右下按压行笔，稍行后顿笔。

③向右自然出锋。

笔画难点： 头尖尾圆，可右平出锋，也可右上出锋，锋不宜过长。

笔画分解

①笔尖指向左上方。

②起笔形成尖头。

③向右下按压行笔。

④稍行笔后向右下顿笔。

⑤行笔渐提，向右上将笔锋收拢。

⑥向右出锋收笔。

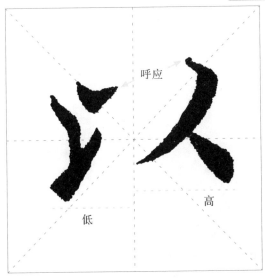

以：左低右高，点画的出锋处与右撇的起笔处相呼应。

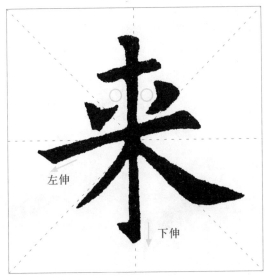

来：长横左伸，撇画收敛，捺向右展。

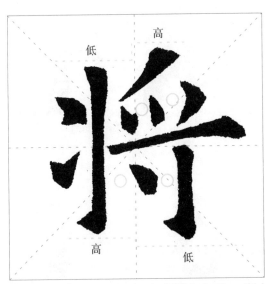

将：字形平稳，左窄右宽，各点画大小不一，形态各异。

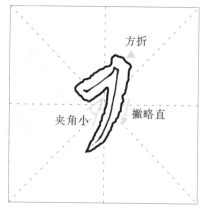

方折

夹角小　　撇略直

笔画重点：①向右下斜切入笔，写短横。

②横末略微提笔，向右下顿笔。

③用中锋向左下写撇，出锋收笔。

笔画难点：短横向右上斜，与撇的夹角略小，撇的长短因字而异。注意转折处的提按。

笔画分解

①向右下斜切入笔，形成方头。

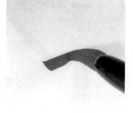

②行笔渐轻，横末稍提笔。

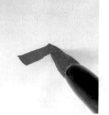

③提笔向右下顿笔。

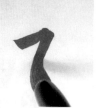

④转笔向左下，用中锋行笔写撇。

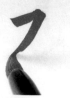

⑤撇尾行笔渐提。

⑥出锋收笔。

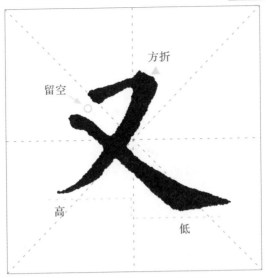

又：横撇勿写宽，收笔处撇高捺低。

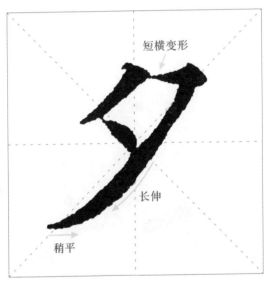

夕：短撇与长撇平行，长撇末端略平，斜中求正。

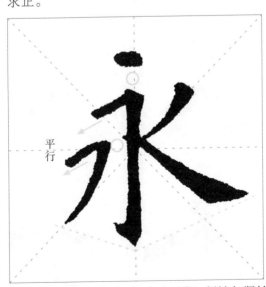

永：竖钩居竖中线，与点对正，直挺，斜捺与竖钩相交的位置偏上。

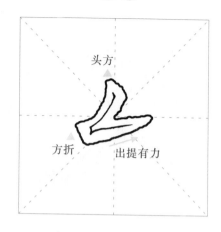

笔画重点： ①向右下斜切入笔，写短撇。

②撇末提笔向右下顿笔，形成方尾。

③向右上提出。

笔画难点： 撇折夹角适中，注意转折处的提按。

 笔画分解

①向右下斜切入笔，形成方头。

②转笔向左下写短撇，由重到轻。

③撇末稍向左上提笔。

④向右下顿笔按压。

⑤转笔向右上铺毫。

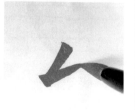

⑥出锋收笔。

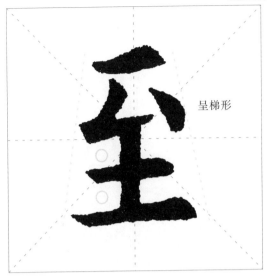

呈梯形

至：字形窄长，右点写大；竖画居中，直挺粗重。

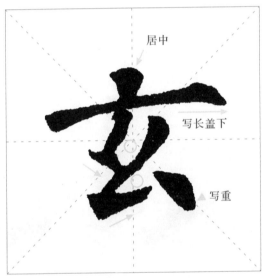

居中

写长盖下

写重

玄：横画写长以覆下，两个撇折上小下大，角度不同。

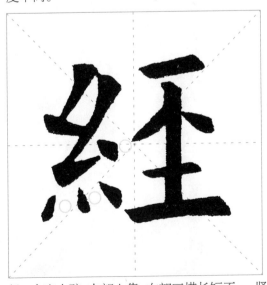

经：左密右疏，左部上靠，右部三横长短不一，竖画直长。

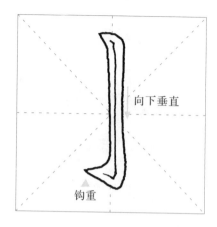

向下垂直

钩重

笔画重点: ①向右下斜切入笔。

②以中锋向下行笔写竖。

③竖末向左出钩。

笔画难点: 竖笔中段略细,钩呈三角形,可平出,也可左上出,因字而异。

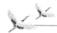 **笔画分解**

①向右下斜切入笔。

②转笔向下写竖。

③以中锋匀速向下行笔。

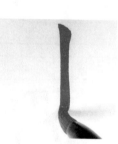

④竖末稍提笔,向左下顿笔。

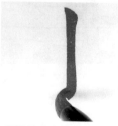

⑤转笔向左上出钩。

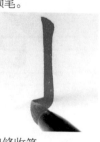

⑥出锋收笔。

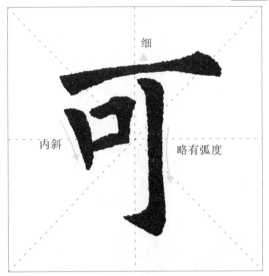

可： 横画右伸，竖钩直长挺拔，"口"部左上靠。

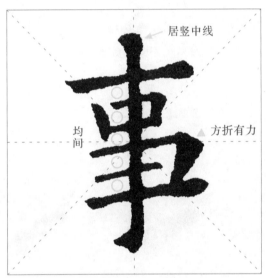

事： 各横画长短不一，间隔均匀，竖钩居中，直长挺拔。

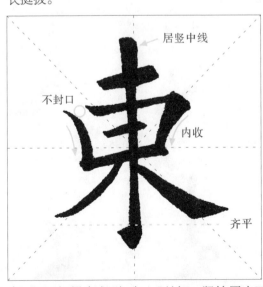

东： "口"框呈扁方形，左上不封口；竖钩居中下伸；撇细捺粗。

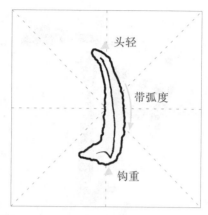

头轻

带弧度

钩重

笔画重点： ①向右下斜切入笔。

②以中锋向下行笔写弧画。

③弧画末端向左出钩。

笔画难点： 起笔可藏锋也可露锋，因字而异，弧
画行笔力度渐重。注意边行边调整
笔锋。

笔画分解

①向右下斜切入笔。

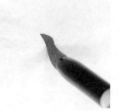

②转笔向下写弧画。

③以中锋向下弯势行
笔，行笔渐重。

④弧画末端向左下顿笔。

⑤转笔向左出钩。

⑥出锋收笔。

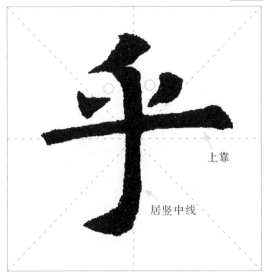

乎：横画斜长，弯钩居中，左右两点均出锋，相互呼应。

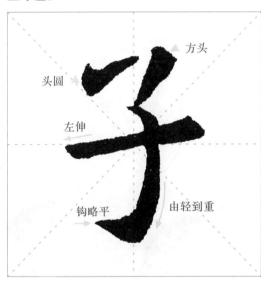

子：弯钩起笔接短撇，长横左伸。

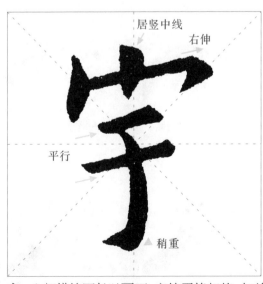

宇：上部横钩写长以覆下，弯钩露锋起笔，与首点对正。

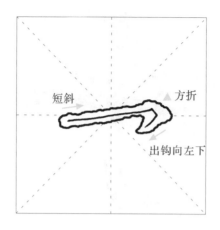

短斜　方折

出钩向左下

笔画重点：①向右上斜切入笔写横。

②横末稍提笔，向右下顿笔。

③转笔向左下出钩。

笔画难点：横长钩短，夹角适中，整体向右上斜。转折处偏方，注意提顿。

笔画分解

①向右上斜切入笔，形成方头。

②以中锋向右上写横，行笔渐轻。

③横末稍向左上提笔。

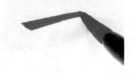

④向右下顿笔按压。

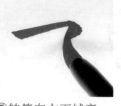

⑤转笔向左下铺毫，出钩。

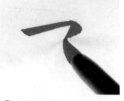

⑥出锋收笔。

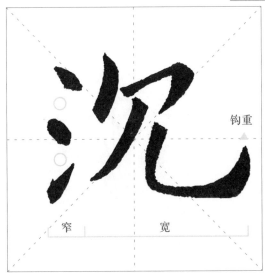

沉：左窄右宽，左部窄长，点画间距均匀，竖弯钩向右舒展。

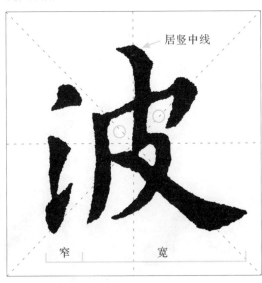

波：三点形态各异，下两点靠近，"皮"部左靠，两撇略收，捺画舒展。

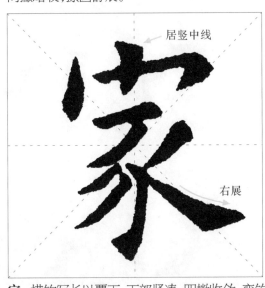

家：横钩写长以覆下，下部紧凑，四撇收敛，弯钩居中，起笔与首点对正。

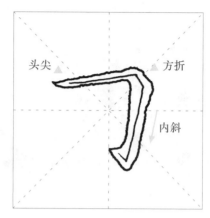

笔画重点：①露锋向右起笔写横。

②横末稍提顿。

③转笔向左下写竖钩。

笔画难点：横画略细，起笔可逆锋也可露锋，

竖钩可写正，也可向左下斜，因字

而异。

笔画分解

①笔尖指向左，露锋
起笔。

②用中锋向右写横。

③横末稍向左上提笔。

④向右下顿笔按压。

⑤转笔向左下写竖。

⑥竖末向左出钩收笔。

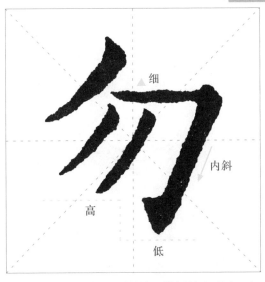

勿：三撇略短斜，首撇较高，横折钩竖笔粗重，向内收。

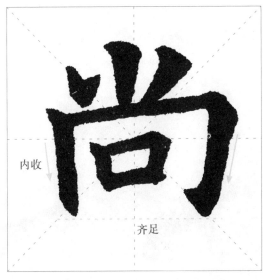

尚：字形宽扁，上小下大，左右两竖内收，"口"部上靠。

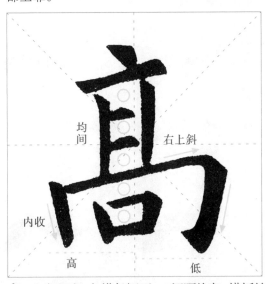

高：上窄下宽，各横长短不一，间距均匀，横折钩横笔写长，"口"部居中写正。

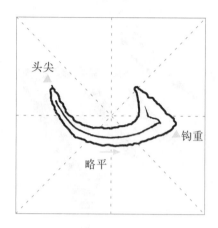

笔画重点：①露锋向右下起笔。

②向右下呈弯势行笔。

③行至出钩处,稍顿后向左上出钩。

笔画难点：中段略平,头轻尾重,出钩通常指向
字心。注意出钩处顿笔出锋。

 笔画分解

①笔尖指向左上方,
露锋起笔。

②向右下取弯势行笔,
渐行渐重。

③转笔向右行笔,稍平。

④弧画末端稍向右下
顿笔。

⑤转笔向左上按压
出钩。

⑥出锋收笔。

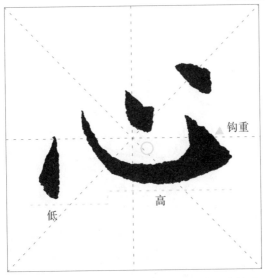

心: 三点呈斜线,首点略低,末点最高,卧钩中段稍平。

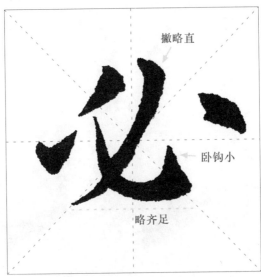

必: 三点写大,出锋方向不同,错落有致,撇画向左下出头少,卧钩略小。

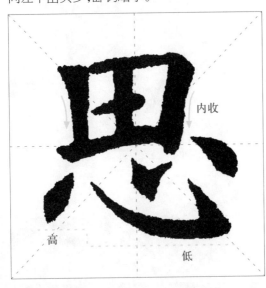

思: 上窄下宽,"田"部写正,"心"部靠右。

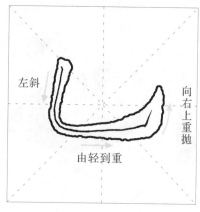

左斜

向右上重抛

由轻到重

笔画重点：①向右下斜切入笔写竖画。
②转折处提笔右转写弯钩。
③向右上重抛出钩。

笔画难点：竖笔略有斜度，转折处最轻，出钩重
抛，整体轻重明显。注意行笔的速度
和轻重。

 笔画分解

①向右下斜切入笔，
形成方头。

②转笔向左下写竖。

③行笔渐提。

④竖末转笔向右写
弯钩。

⑤向右稍弯行笔，渐
行渐重。

⑥向右上重抛出钩，
出锋收笔。

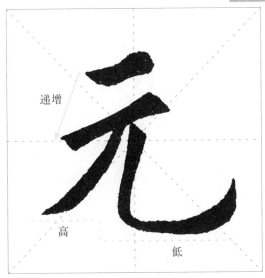

元：两横上短下长取斜势，撇略收，竖弯钩出钩略圆。

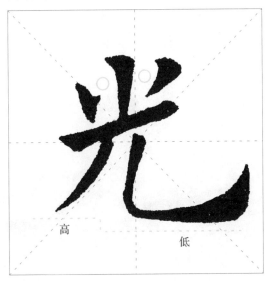

光：上部取斜势，左右两点出锋相对，下部撇画收敛，竖弯钩舒展。

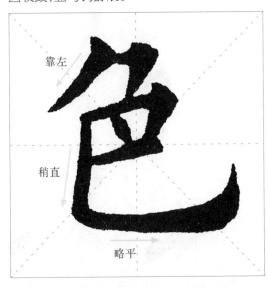

色：上部稍斜，"巴"部写正，竖弯钩舒展。

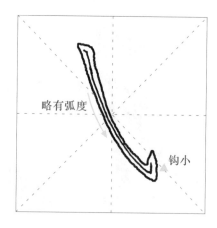

略有弧度

钩小

笔画重点：①向右下斜切入笔。
②向右下稍弯行笔，行笔渐提。
③至出钩处轻顿，向上出钩。

笔画难点：中段略细，不可过弯，可向上或向右
上出钩。注意行笔轻重。

笔画分解

①向右下斜切入笔，
形成方头。

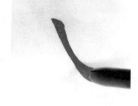

②向右下稍弯行笔。

③行笔渐提。

④至出钩处略向右下
顿笔。

⑤转笔向上出钩。

⑥出锋收笔。

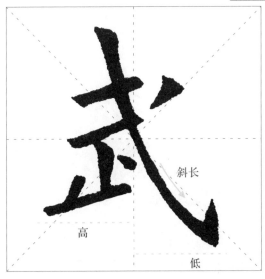

武：上方两横较短斜，"止"部上靠，斜钩向右下伸展。

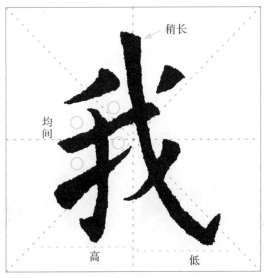

我：左高右低，结构紧凑，斜钩不可太斜。

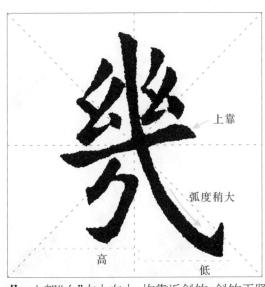

几：上部"幺"左大右小，均靠近斜钩，斜钩于竖中线起笔，向右下伸展。

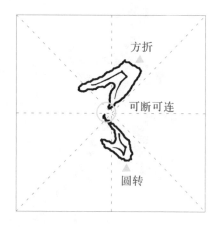

方折

可断可连

圆转

笔画重点：①露锋向右上起笔，写短横。

②横末略微提笔，向右下顿笔写短撇。

③撇末另起笔，向右下边行边按写弯钩。

笔画难点：横撇和弯钩的组合，可拆分写。

 ## 笔画分解

①向右上露锋起笔写短横。

②横末提笔向右下顿笔。

③转笔向左下写短撇。

④撇末另露锋起笔写弯钩。

⑤向右下稍行笔写弧画。

⑥向左上出钩收笔。

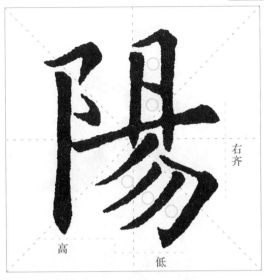

阳：左部横撇弯钩上靠，竖画下伸，但不超过右部，"勿"部三撇与横折钩的竖笔斜度一致。

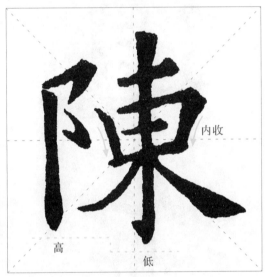

陈：左窄右宽。"东"部竖钩直长，撇收捺展。

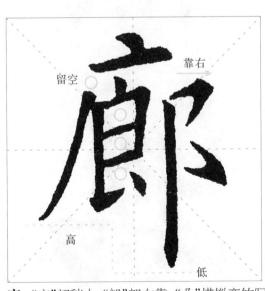

廊："广"部稍小，"郎"部右靠，"阝"横撇弯钩写大，竖画向下伸展。

大道無為

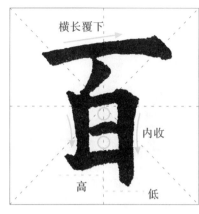

主笔是整个字的脊梁,在字中起支撑和平衡作用。主笔要写得舒展,其他笔画相对收敛。

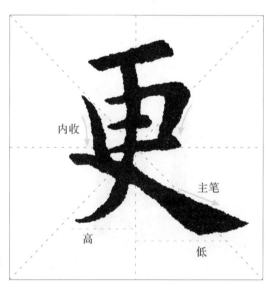

更: 捺为主笔,要写得厚实舒展,整体收放有度。

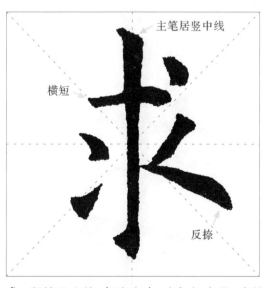

求: 竖钩为主笔,长直有力,有粗细变化,出钩饱满。

横平竖直

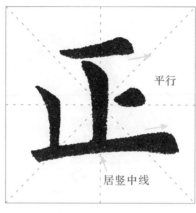

平行

居竖中线

横画要平，但并非写成水平直线，应稍向右上斜，以求视觉上的平正。竖画要正，尤其是中竖，要写得垂直。

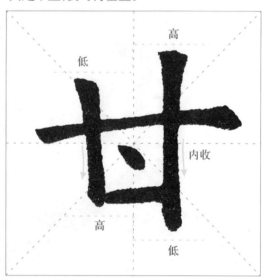

高

低

内收

高

低

甘： 长横稍有斜势，末端压正，两竖左短右长，起笔重，收笔轻。

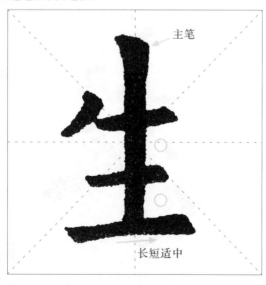

主笔

长短适中

生： 中竖劲挺，三横长短不一，稍呈斜势，间距均匀。

斜中求正

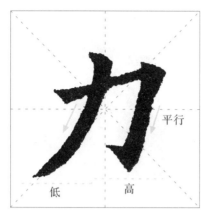

当字中有倾斜笔画时，应通过其他笔画平衡，以使字的重心稳定。

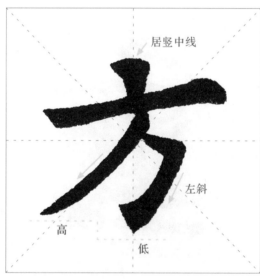

方： 首点位于长横中段，撇画斜度较大，横折钩稍重，斜度与撇画一致。

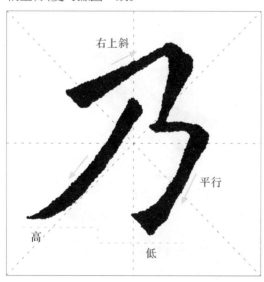

乃： 横折折折钩向右上斜，撇向左下伸展，撇尾高钩脚略低，以使重心稳定。

重画均匀

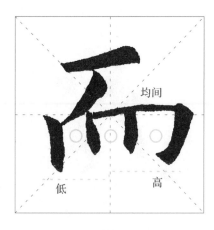

当字中有重复笔画时，写出差别的同时，各重复笔画的间距还应均匀。

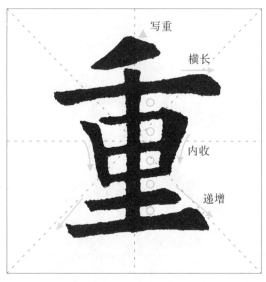

重：首撇短小居中，各横画长短不一，间隔均匀，中竖直长有力。

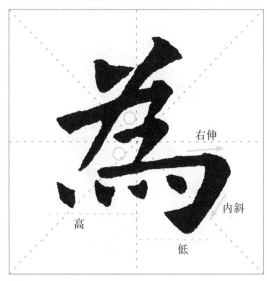

为：三横长短不一，间隔均匀；下部四个点画姿态各异，分布均匀。

左右对称

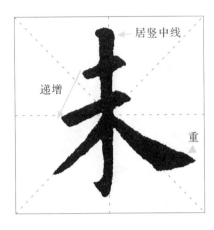

一般指字的中轴线左右两边反向同形，书写时要注意左右笔画的对称、均衡。

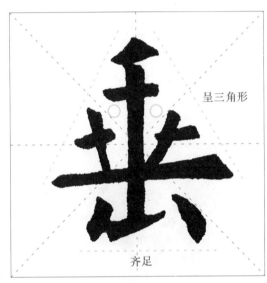

垂：以竖画为中轴线左右对称，上部短横上靠，长横下靠。

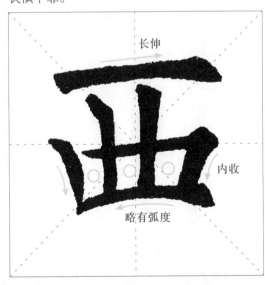

西：左右对称，三横有长短粗细之别，四竖中间高，两边低。

第五章 左右结构

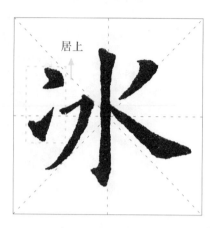

左部偏旁较短,居字左上。右部笔画较多,是主体部分。整体左往右靠,以保持字的平衡。

偏旁详解

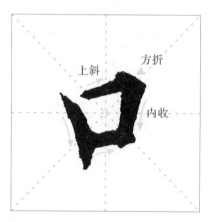

口字旁:"口"字作左偏旁,形小,位居字的左上,左上不封口,以透气。

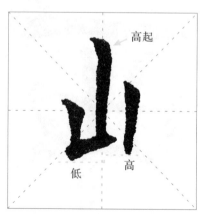

山字旁:"山"字作左偏旁,中竖起笔高,稍长,左右两竖较短,横向右上取斜势。形窄,在字中位居左上。

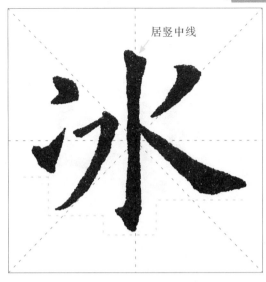

居竖中线

冰：左部两点形态各异，相互呼应；"水"部竖钩写正，撇收捺展。

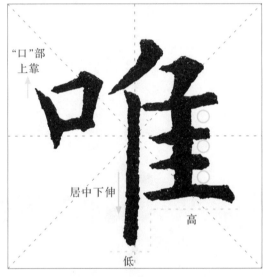

"口"部
上靠

居中下伸

高

低

唯："口"部居左上，形略小，右部竖画直长，横画间隔均匀。

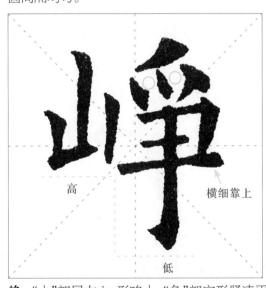

高

横细靠上

低

峥："山"部居左上，形略小，"争"部字形紧凑平正，竖钩向下伸展。

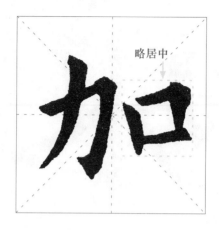

略居中

当左部较长,右部较短时,右部宜居中或下靠,以保持字形平稳。

偏旁详解

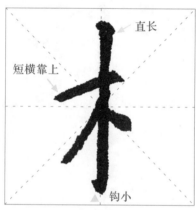

直长

短横靠上

钩小

木字旁:"木"字作左偏旁,形窄长,横画左伸,竖带附钩,直长,撇在横下起笔,捺写作点。

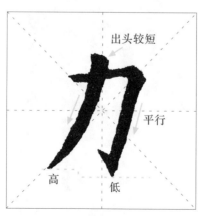

出头较短

平行

高 低

力字旁:"力"字作右偏旁,位置下靠,横折钩宜横平竖钩斜,向左上出钩。

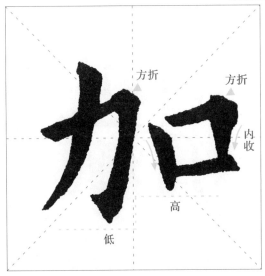

加：左部横折钩稍斜，撇画收敛，右部居中，稍向右上斜。

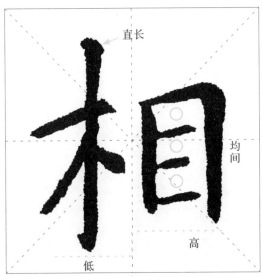

相：左部竖画写长，附钩较小，"目"部居中，横画间隔均匀。

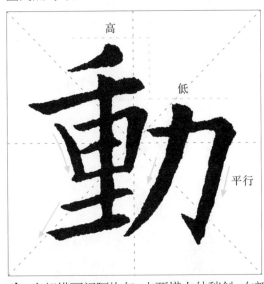

动：左部横画间隔均匀，末两横左伸稍斜，右部下靠，稍呈斜势。

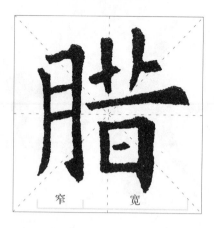

窄　宽

左部窄长,略微写正,右部写得宽大,左右两部相互靠近,宽窄十分明显。

偏旁详解

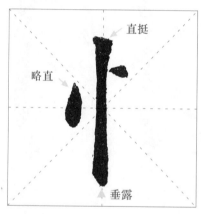

直挺

略直

垂露

竖心旁:先写两点,后写中竖,两点左低右高,竖画写作垂露竖,稍长。

左出锋

略直

提锋短

三点水:上两点出锋向下,第三点上挑,相互呼应,三点间距匀称,不可相距太近。

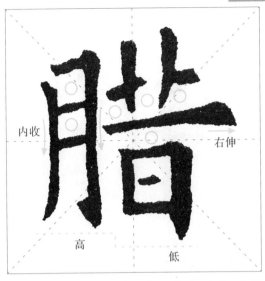

腊："月"部窄长，短横上靠，"昔"部略宽，上分下合，整体方正。

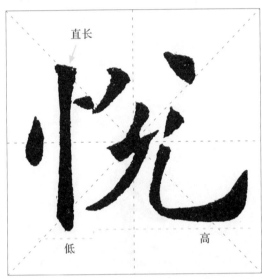

悦：竖心旁窄长，两点上靠，右部撇画收敛，竖弯钩舒展。

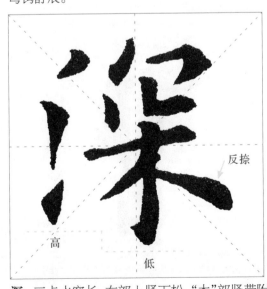

深：三点水窄长，右部上紧下松，"木"部竖带附钩，撇捺收敛。

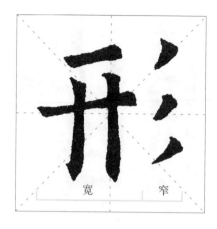

宽　　　　窄

左部较宽且笔画较多，右部笔画较少，向左部靠拢，字形平稳。

偏旁详解

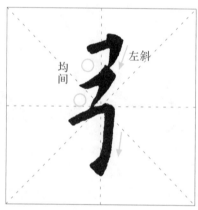

左斜

均
间

弓字旁："弓"字作左偏旁，整体瘦长，上紧下松，横笔平行，间隔均匀，横折钩竖笔写长。

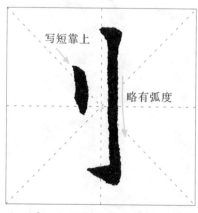

写短靠上

略有弧度

立刀旁：由短竖和竖钩组成，短竖为垂露竖，位置上靠，竖钩宜长，直而劲挺。

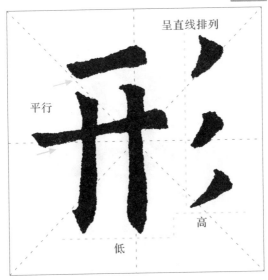

形："开"部平正,两竖略有不同,右部三撇形态各异,间隔均匀。

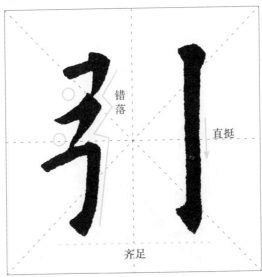

引:左右间隔稍宽,下端齐平;竖钩粗重有力。

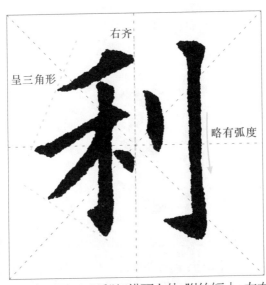

利:字形平正,"禾"部横画左伸,附钩短小,左右略有间隔。

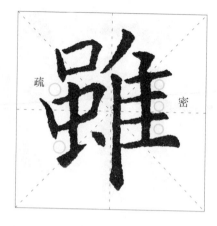

疏　　　密

左部笔画简单,右部笔画繁密,左部要疏而不散,右部要密而不犯,整体结合要紧密。

偏旁详解

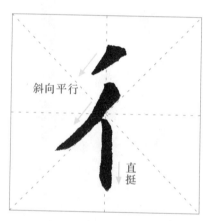

斜向平行

直挺

双人旁:上撇短,下撇长,适当拉开距离,竖为垂露竖,不可写长。

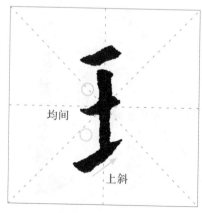

均间

上斜

斜玉旁:两横一提取斜势,间距均匀,竖画直挺。

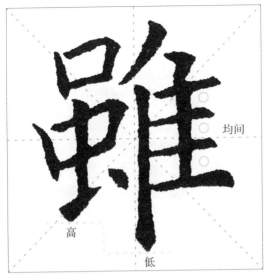

虽：左部稍斜，两个"口"上小下大，形态较扁；"隹"部横笔紧凑，间隔均匀。

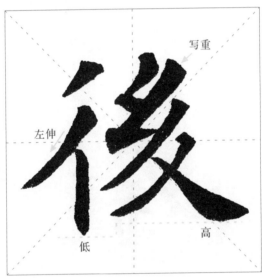

后：左部疏朗，右部多撇平行，间距均匀，粗细长短有所变化，捺画伸展。

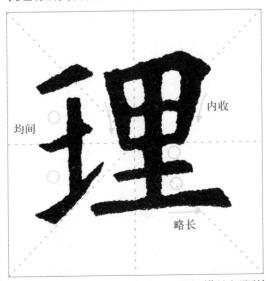

理：左部提笔要斜，以让右；"里"部横笔间隔均匀，竖画略重。

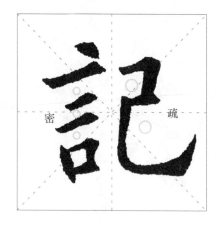

左部笔画繁密,右部笔画疏朗,左右两部要结合紧密,形成整体,以免重心不稳。

偏旁详解

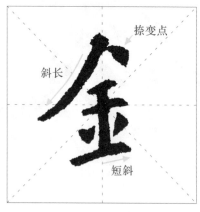

金字旁: 首撇稍长,覆下,捺缩为点,上两横紧凑,竖画下伸,留出左右两点位置,末横最长。

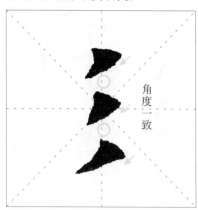

三撇: 撇画短小,排列均匀,形断意连。三撇形虽小,但各有变化,并不雷同。

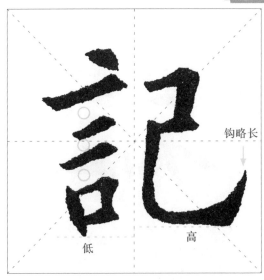

记：左部略高起，稍有斜势，点居横画末端上部，右部竖弯钩舒展。

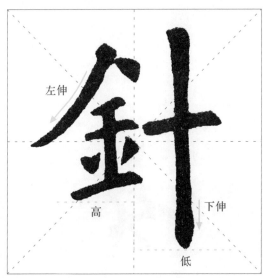

针：左部撇画伸展，其他笔画都写得紧凑上靠，"十"部横短竖直。

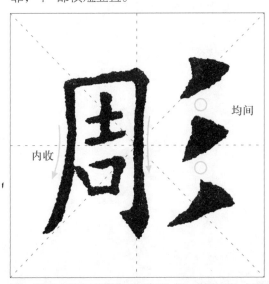

雕："周"部平正，撇为竖撇，右部三撇写重，间隔均匀。

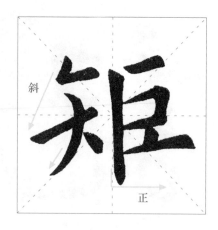

左部笔画向右上倾斜，右部笔画宜写正，以保证字的重心稳定。

偏旁详解

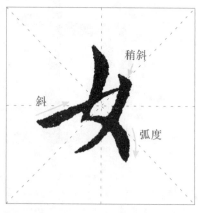

女字旁：撇点折角稍大，长点略带弧度；两撇靠近，取竖势；横变为提，出锋不过右撇。

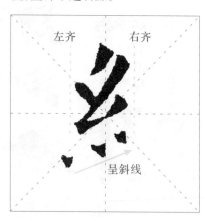

绞丝旁：两撇折写紧凑，下部斜向三点出锋方向一致。

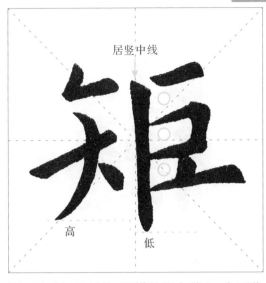

矩： "矢"部呈斜势，两横的距离稍大，点画收敛以让右；"臣"部紧凑，竖画下伸。

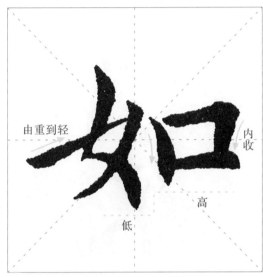

如： 左部横笔变提向右上倾斜，撇点内收以让右部，"口"部写正。

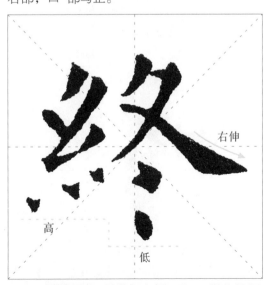

终： 左部呈斜势，上靠；"冬"部写正，撇收捺展，两点与撇捺相交处对正。

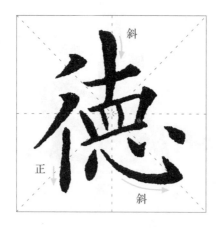

　　左部要写正作为支撑，右部略向左倾斜，以保持字的重心平稳。

偏旁详解

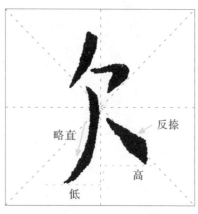

欠字旁：短撇和横钩写得紧凑，下方竖撇起笔靠左，捺作反捺。

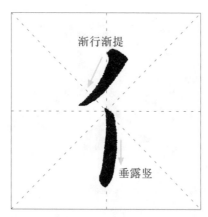

单人旁：短撇写得较重，注意倾斜角度，竖写作垂露竖，其长短根据字的右部而定。

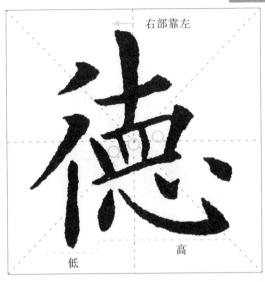

德： 左部写正，两撇上短下长；右部各横画稍斜，间隔均匀，"心"部偏右。

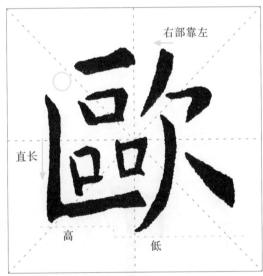

欧： 左部平正，呈长方形，右部撇略直以让左，反捺收敛。

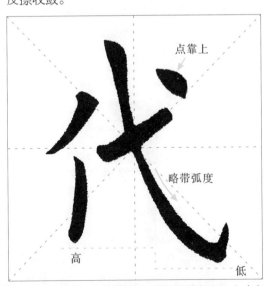

代： 左部居中。右部横画短斜，斜钩舒展；右点粗重，靠近横画。

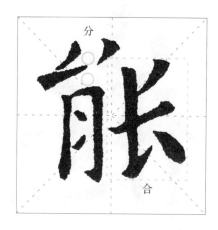

左部一般由上下两部分构成，形成整体，再和右部结合，左右两部宜写得错落。

偏旁详解

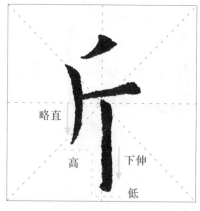

斤字旁：首撇较短；第二笔可作竖撇，也可作短竖；横画向右伸展；末竖垂直，向下取势。

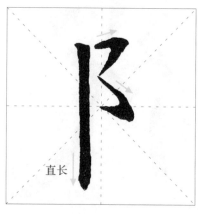

右耳刀：横撇弯钩较大，可一笔书写，也可分两笔书写，竖为垂露竖。

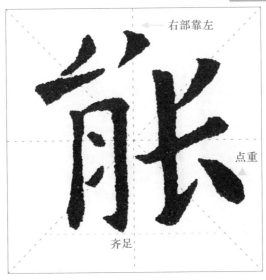

能：左部撇折呈斜势，"月"部写正，"长"部横画略收，末捺变点，使字形更紧凑。

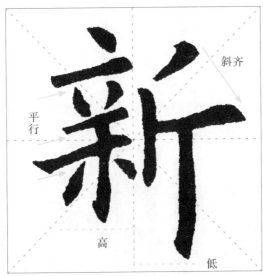

新：左短右长，三个竖向笔画高低错落，间隔均匀，末竖向下伸展。

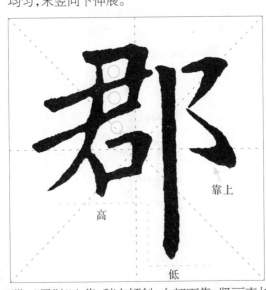

郡："君"部上靠，稍有倾斜，右部下靠，竖画直长下伸。

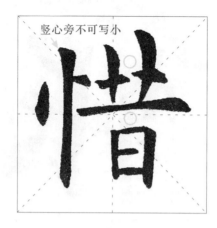

右部由上下两部分构成,这两部分要上下对正,形成整体,再和左部结合。

偏旁详解

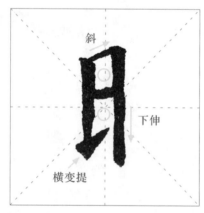

日字旁：由"日"字变形而来,作左偏旁,形窄,右竖长于左竖;末横写作提,出锋较短。

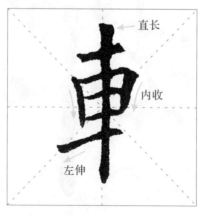

车字旁：上横较短,中部"曰"的两短竖向内收;中竖正直,收笔用垂露。

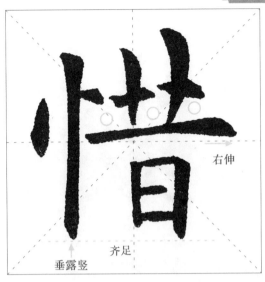

右伸

齐足

垂露竖

惜：字形平正，左部两点略高，右点写小以让右；"昔"部略宽，上两竖和下两竖分别对正。

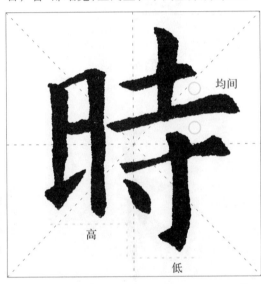

均间

高

低

时：左小右大，"日"部上下居中，"寺"部横画长短不一，间距均匀，竖钩不宜写长。

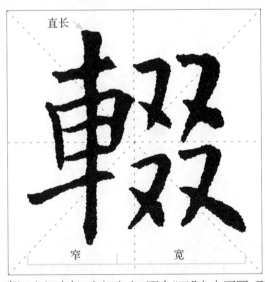

直长

窄　　　宽

辍：左部瘦长，右部宽大。四个"又"大小不同，形态各异，分布均匀。

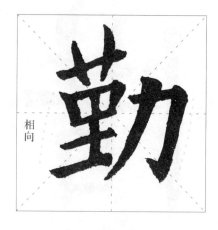

相向

左右向内聚合相抱,相向笔画互不妨碍,
彼此顾盼,使字显得宽博。

偏旁详解

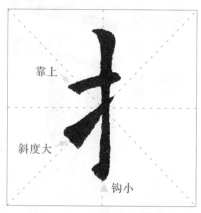

靠上

斜度大

钩小

提手旁:横画短而斜,竖钩长而劲挺,
横、提均左伸右收,让位于字的右部。

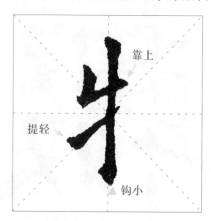

靠上

提轻

钩小

牛字旁:撇、横较小,提出头较短,
竖钩直长,附钩勿大。

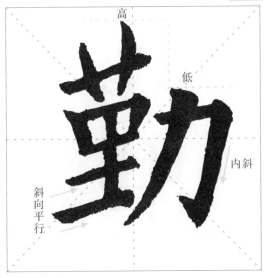

勤：左高右低，左部向右上斜，"力"部下靠，撇向左下穿插。

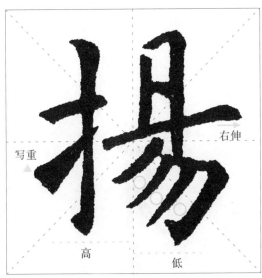

扬：左窄右宽，左高右略低，"勿"部三撇与横折钩的竖笔斜度一致。

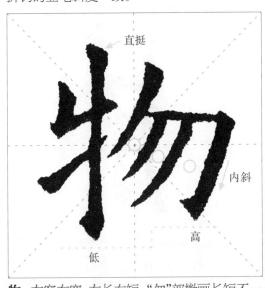

物：左窄右宽，左长右短。"勿"部撇画长短不一，斜度一致。

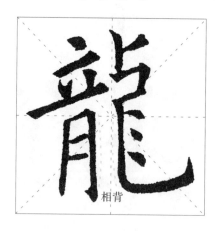

相背

同一方向的笔画、部件相互背靠。相背的笔画要背而不离,互相呼应。

偏旁详解

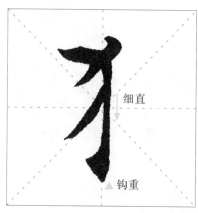

细直

钩重

反犬旁:上下两撇各有其法;弯钩起笔取横势,下部直挺,向左上出钩。

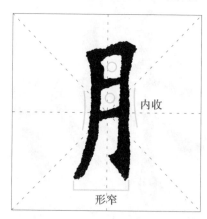

内收

形窄

月字旁:"月"作左偏旁时应写得窄长。竖撇、竖钩中段略内收,取相背之势。

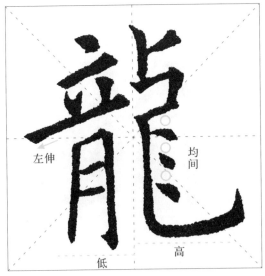

龙：整体方正，疏密得当，左低右略高。

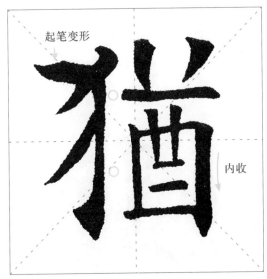

犹：左右齐平，右部两点取竖势，整体平正。

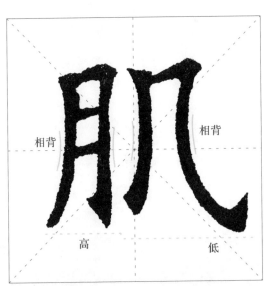

肌："月"部瘦长，右部竖撇附钩，收敛，避让左部，横斜钩伸展。

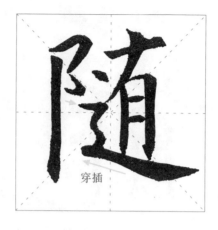

穿插

　　结字紧凑，通过左右笔画的互相插空，使左右两部分的布局更为合理，不致松散。

偏旁详解

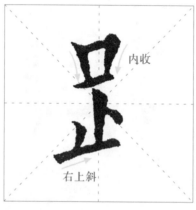

内收

右上斜

足字旁：上方的"口"部不宜写大，两竖向内收；"止"部上横变点以让字右，下横左伸右收。

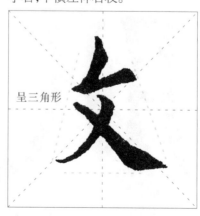

呈三角形

反文：首撇短而斜，撇尾接写短横，横略向右上斜；次撇起笔靠左，略轻；捺画伸展。

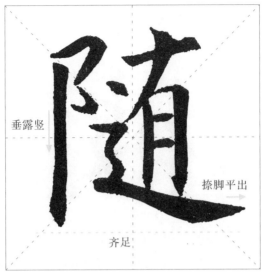

随：上下齐平，横撇弯钩略向右上斜，右部横折折撇向左部穿插，捺画稍平。

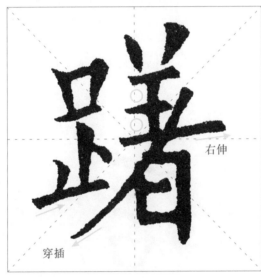

蹯："足"部上靠，右部撇画长伸，穿插至左部下方。

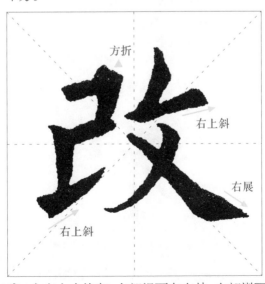

改：左右大小均匀，左部提画向右伸，右部撇画向左伸。

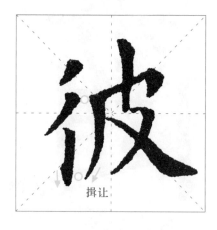

揖让

　　左右两部分有意收缩笔画,相互礼让,以形成和谐的整体。揖让应有度,勿使两部分相互背离。

偏旁详解

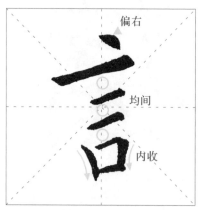

偏右

均间

内收

言字旁: 横画较多,首横较长,其余横画写短,均向右上取斜势,右侧齐平以让字的右部,"口"部写小。

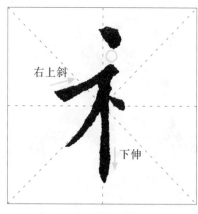

右上斜

下伸

示字旁: 首点右靠,横画左伸且向右上取斜势,撇收,垂露竖与首点对正,点小以让字右。

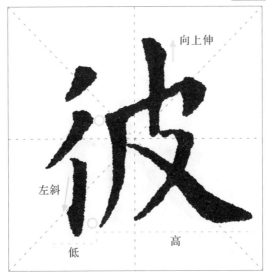

彼：左正右斜，"皮"部撇笔略直，以避让左部。

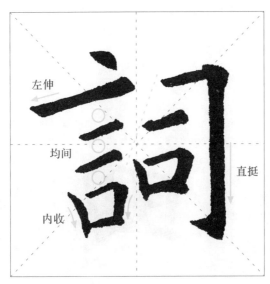

词：左右两部靠近竖中线，两个"口"左低右高，彼此礼让。

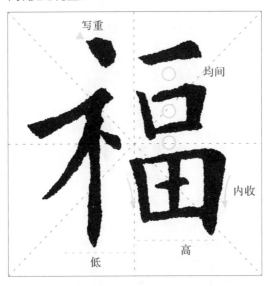

福：左部首点高起，第二点上靠，礼让"田"部。

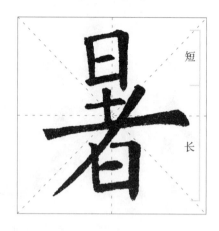

下部较复杂或有纵长笔画,书写时不能将其写短。上部占位少,不能与下部争位。

偏旁详解

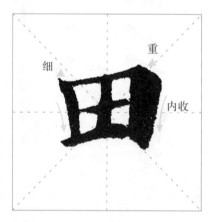

田字头: 形略扁,横细竖粗,框内短横、短竖居中,布白均匀。

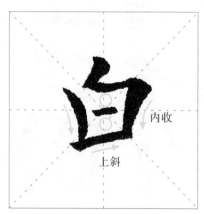

白字头: 撇略短,左右两竖内收,左上不封口以透气。

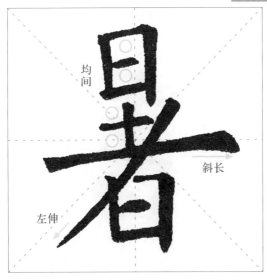

暑： 两个"日"部上小下大，横笔均匀，上下对正。

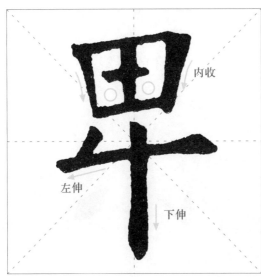

卑： "田"部左右两竖内收，中竖与下部垂露竖对正。

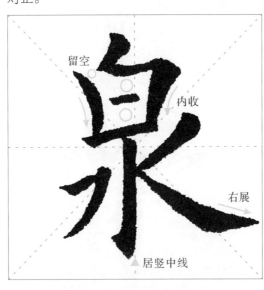

泉： "白"部左靠，"水"部左收右放。

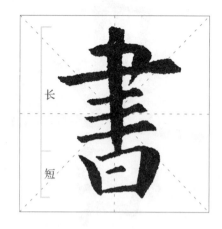

上部复杂或有纵长笔画，书写时要将其写长。下部占位少，以字的中轴线为准左右对称。

偏旁详解

距离适中

笔锋相对

八字底：笔画虽简单，却是字的"基石"。两点相互呼应，稍微分开，以稳字形。

呈直线

四点底：四点的大小、形态、指向各不同，书写时要相互呼应，笔断意连，一气呵成。

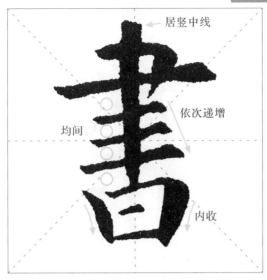

书： 横笔间隔均匀；"日"部略呈扁势，左上不封口。

与： 上部紧凑，横长托上，八字底与上部两竖对正。

照： 上部左右略有间隔，下部四点形态不一，间隔均匀。

上宽

下窄

　　上部宽博长伸,下部紧凑狭窄,上下联系紧密,形成整体。

偏旁详解

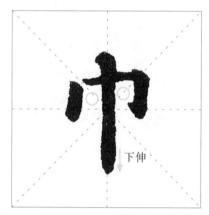

下伸

巾字底:"巾"部左短竖与横折钩长度相当,中竖居于字的中轴线上,向下伸展。

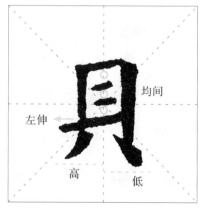

均间

左伸

高　　　　低

贝字底:"贝"部两竖左细右粗、左短右长;里面两小横居中,下横起笔左伸;撇、点分别与上方两竖对正。

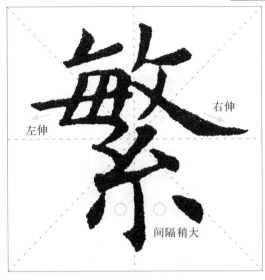

繁：上部宽扁紧凑，长横左伸，捺画右展；下部窄长，下两点左右呼应，适当拉开距离。

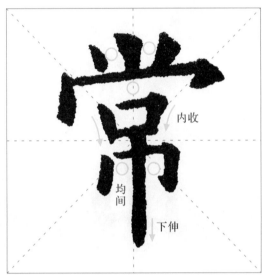

常：上部宽扁覆下，下部中竖与上部短竖对正。

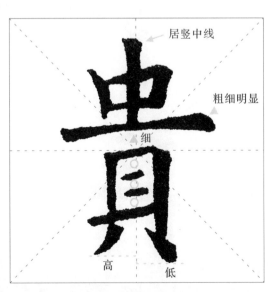

贵："口"部略扁，"贝"部窄长，与"口"部对正。

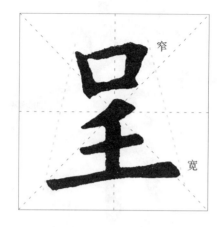

上部窄小简单,下部宽博长伸,上下稍有间隔,但联系紧密,形成整体。

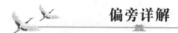
偏旁详解

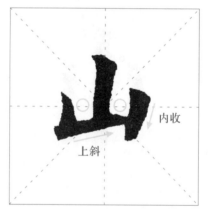

内收

上斜

山字头:中竖起笔较高,略长,左右两竖稍短,三竖间隔均匀,横画略向右上斜。整体偏小。

均间

斜长

王字底:三横长短、粗细不同,间隔相当,竖画居中,略短。

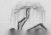

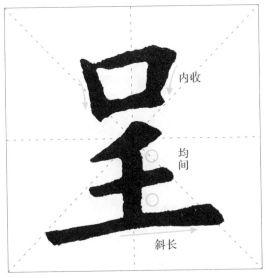

呈："口"部写扁，短撇、短横与"口"部宽度相当，中竖短粗。

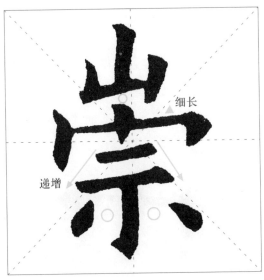

崇："山"部窄小居中，"宗"部要写得宽正以托上。

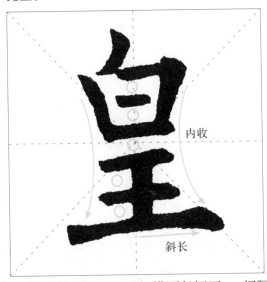

皇："白"部居中，"王"部横画长短不一，间隔均匀。

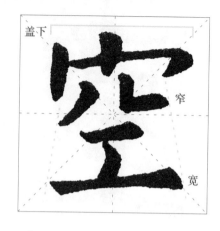

又称"天覆""覆冒",一般上部要写宽以覆盖下部,整体上宽下窄,以求平稳。

偏旁详解

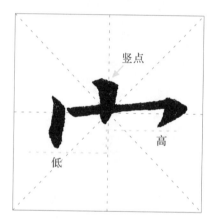

宝盖:首点居中,出锋向下,左为短竖,略向左下斜,横笔瘦劲稳健,出钩小巧,出钩方向对准字心。

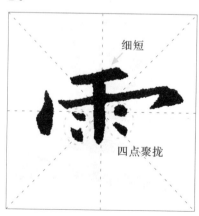

雨字头:形态宽扁,首横短小居中,竖画写短,横钩写长,四点分布均匀。

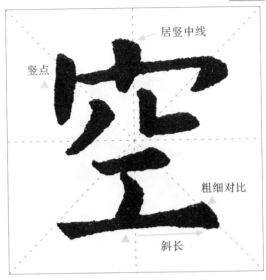

空：横钩写长以覆下，"工"部竖画与首点对正；末横写长，但不超过上部的宽度。

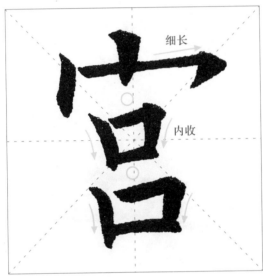

宫：横钩写长以覆下，两个"口"部上小下大，略有倾斜。

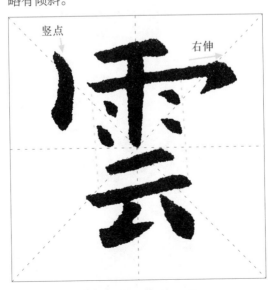

云："雨"部宽扁，"云"部略小，上靠。

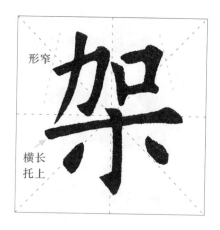

形窄

横长
托上

　　又称"地载"，下部要载起上部。一般上部结构紧凑，下部笔画长而有力，以托上部。

偏旁详解

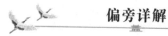

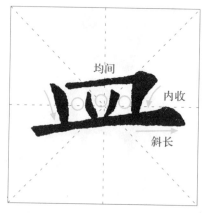

均间

内收

斜长

皿字底："皿"部形扁，竖短横长，稳稳托住上部；框内两竖写作两点，相互呼应。

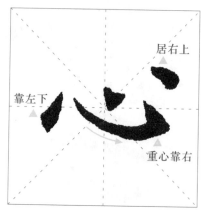

居右上

靠左下

重心靠右

心字底："心"部由三点和卧钩组成，卧钩平稳；三点呈右上斜势，指向不一，互相呼应。

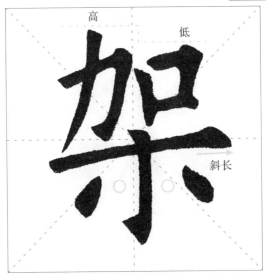

架：字形紧凑，"加"部稍斜，"木"部横画斜长以托上部，竖钩居中，向下伸。

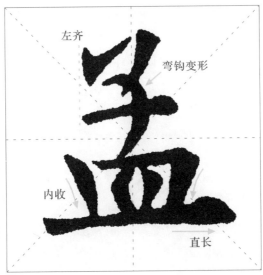

孟："子"部写窄，较斜，"皿"部写得厚实扁长以托上。

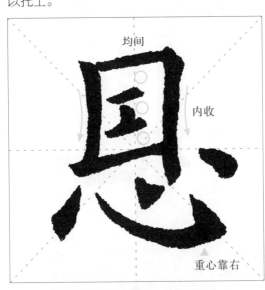

恩：上部写窄，左右两竖内收，"心"部右靠。

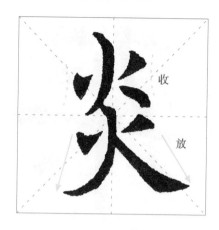

　　上部要写得紧凑，下部宜写得疏朗，下部稳托上部。

偏旁详解

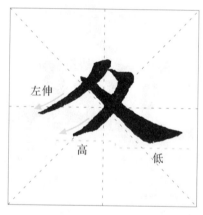

折文：笔画相交处收紧，两撇勿平行，横笔短斜，捺画伸展。

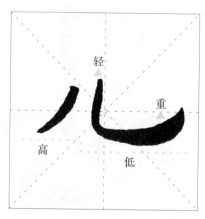

儿字底：撇画略收，竖弯钩前段向内倾斜，中段圆转，后段稍平，向上出钩。

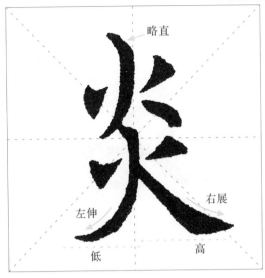

炎：两个"火"部上小下大，上部撇收，捺缩为点，下部撇捺舒展。

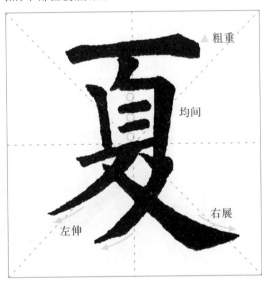

夏：上部紧凑，首横直长，其余横笔写短，间距均匀，下部写得舒展托上。

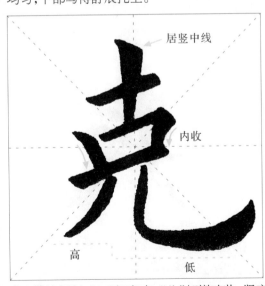

克：横笔倾斜，"口"部窄扁，"儿"部撇略收，竖弯钩伸展。

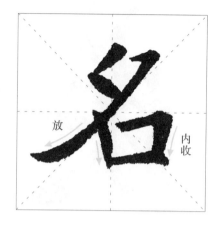

上部要写得舒展宽博，下部略微紧凑上靠，一放一收，对比分明。

偏旁详解

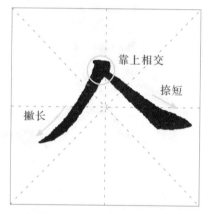

人字头： 撇捺舒展，覆盖下方笔画，捺画起笔靠近撇画的头部，撇捺相交形成的角度稍大。

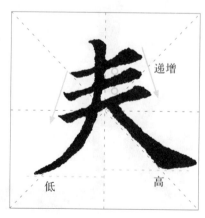

春字头： 三横紧凑且间隔相当，均向右上取斜势。撇画前段取竖势，收笔向左下略弯撇出，捺画不与撇画相接。

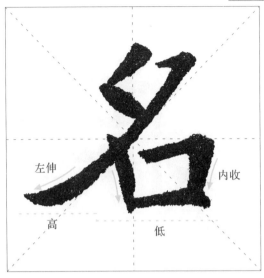

名：上斜下正，长撇向左下伸展，"口"部勿大，收笔处撇高"口"略低。

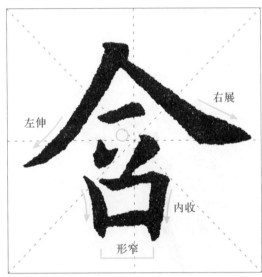

含：撇伸捺展以盖下，中部三个短笔画分布均匀，"口"部上靠。

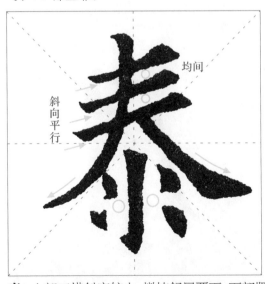

泰：上部三横斜度较大，撇捺舒展覆下，下部竖钩居中，整体紧凑上靠。

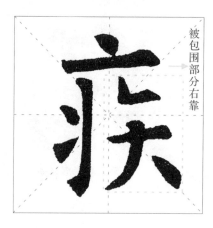

　　包围部分在左、上两边。被包围部分稍靠右,如此才能保持平衡。

偏旁详解

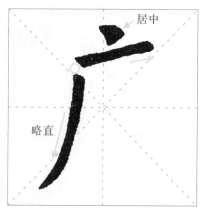

广字旁: 点取斜势,横画上仰,撇画要劲挺,撇和横应随被包围部分的大小而变化。

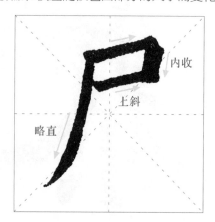

尸字头: 横折要横长竖短,竖笔略向内斜,竖撇较直。

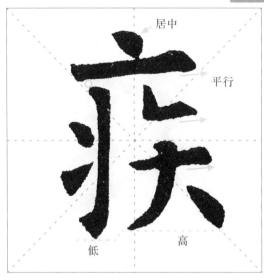

疾：首点居中，竖撇带附钩，点、提略收，"矢"部右靠。

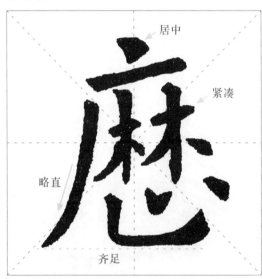

历：字形略正，被包围部分结构紧凑，底部齐平。

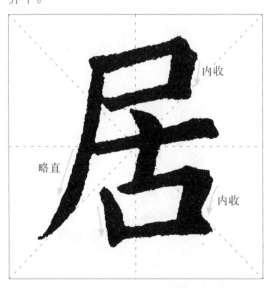

居：横笔略斜，间距均匀，"古"部稍右靠。

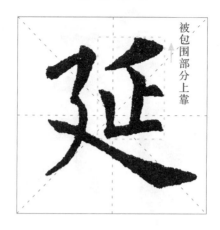

包围部分在左、下两边,包围部分的平捺应写得舒展,尽力右展,以完全托起被包围部分。

偏旁详解

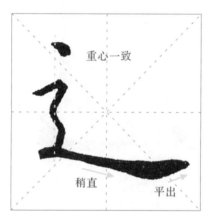

走之: 横折折撇与首点拉开距离,略左倾。捺取平势略向右下行笔,在与字内部右侧齐平处顿笔,向右出锋,整个捺笔呈波状。

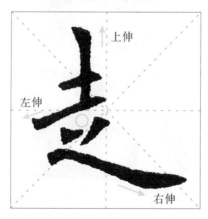

走字底: 两横长短不一,取斜势,短竖出头较长,中间提、撇小巧,捺画长展以托上。

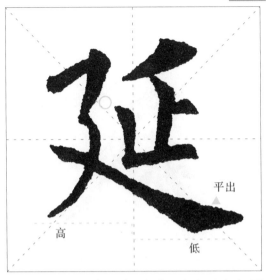

延：被包围部分紧凑，左靠，略高于左包围部分。

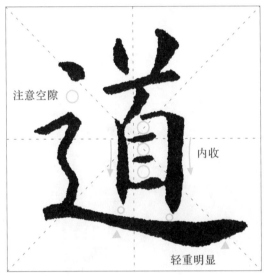

道："首"部写正，高于包围部分；捺画长展，稳托上部。

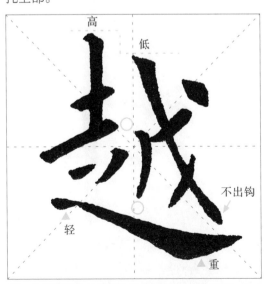

越：字形紧凑，包围部分高于被包围部分，被包围部分左靠。

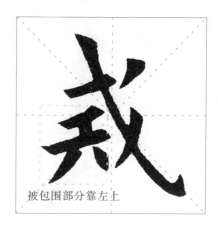

被包围部分靠左上

　　包围部分在右、上两边。被包围部分要写得紧凑,稍微上靠。包围部分的纵笔宜长,但不可太宽。

偏旁详解

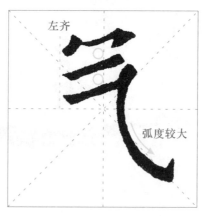

左齐

弧度较大

气字头: 横笔斜度较大,间距均匀,斜钩伸展。

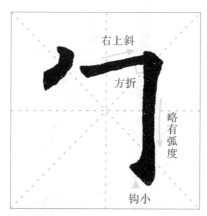

右上斜

方折

略有弧度

钩小

包字头: 横折钩不与短撇相接,适当留空,横折钩横略直,竖钩稍有弧度。

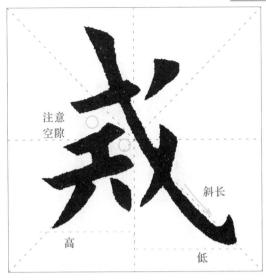

戒：包围部分横短小，斜钩向右下长展，被包围部分略左靠。

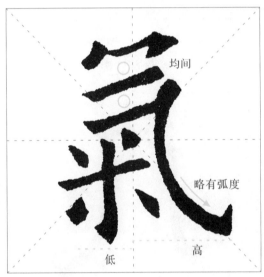

气："气"部略右靠，斜钩弧度明显，"米"部紧凑，向左靠。

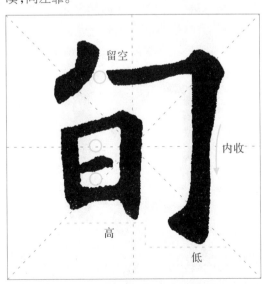

旬：竖钩内斜，"日"部左靠，勿超出框外。

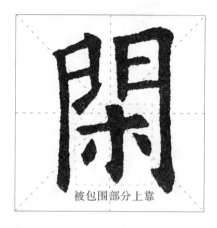

被包围部分上靠

除了上述包围结构,还有三面包围和全包围结构。书写三面包围结构时,被包围部分要上靠,不可超出框外。书写全包围结构时,外框要方正,被包围部分居中,结字紧凑。

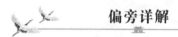

偏旁详解

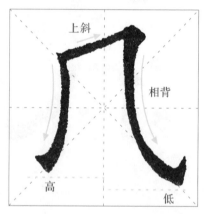

上斜　　相背　　高　　低

凤字框:左右两笔中段内收,呈相背之势,收笔处左高右低,笔画伸展。

方正　　上斜

国字框:左竖略短,右竖稍长,整个字框显得宽博平正。

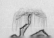

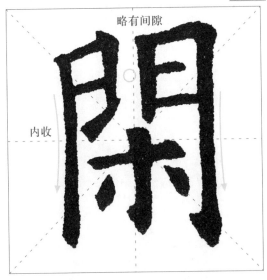

闲：门字框左右反向同形，"木"部居中上靠。

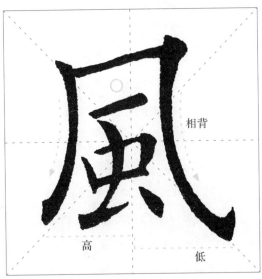

凤：凤字框左右笔画舒展，被包围部分略下靠，但勿超出字框。

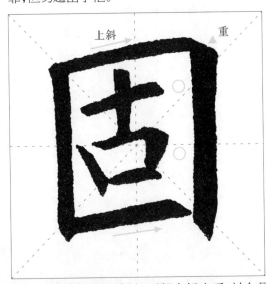

固：国字框两横笔稍斜，两竖左轻右重，被包围部分略向左上靠。

第八章　作品创作

章　法

　　章法是把一个个字组成篇章的方法，是组织安排字与字、行与行之间承接呼应的方法。清人朱和羹在《临池心解》中言："作书贵一气贯注。凡作一字，上下有承接，左右有呼应，打叠一片，方为尽善尽美。即此推之，数字、数行、数十行，总在精神团结，神不外散。"从单个字的承接呼应，到字与字、行与行之间的上下承接、左右呼应，都要一气贯注，形成一个和谐的整体。

一、纵有行，横有列

　　竖成行，横成列，通篇纵横排列整齐，以整齐为美，这是初学楷书最常见的形式。它又分为有格子和无格子两种。字小多白，要保留格子，没有格子，就显得太空、太虚，所以格子也应看作字。字大满格的，不保留格子，通常是折格子或蒙在格子上书写，格子方正。书写时，每个字都要写在格子正中，写得太偏，横竖排列就会显得不整齐。

　　初学要写得平稳、均匀，熟练之后，还要进一步写出字的大小长短、斜正疏密等不同的自然形态，在变化中求得匀称和协调，以避免刻板。

二、纵有行，横无列

　　竖成行，行距相等，每行字数不等，横不成列。这种形式在个别楷书中有所体现。由于字形大小长短不一，穿插错落，整篇显得既整齐又有变化。

书法作品的组成

　　一幅书法作品，通常由正文书写、落款和钤印三部分组成。在正文书写之前，先要根据纸张大小和字数多少做出总体安排，因此，四边的空白也是作品的一个组成部分。

一、四边留白

整幅作品的布局，要注意留出四周的空白，切不可顶"天"立"地"，满纸墨气，给人一种压迫、拥塞之感。要上留"天"，下留"地"，左右留空，使四周气息畅通。

二、正文书写

正文书写用竖式，即每行从上到下书写，各行从右到左书写。正文是作品的主体，初学者安排时，最好把落款和钤印的位置也留出来，这样更有利于整体布局。

三、落款

落款又叫题款、署款，有单款和双款之分。单款通常写出正文的出处、书写时间和书写人姓名等内容，单款也叫下款。在正文的右上方写出赠送对象及称呼，称为上款。上下款合称双款。

四、钤印

钤印，是书写人签名后盖上印章，以示取信于人。同时，它在书法作品中又起着调节重心、丰富色彩、增强艺术效果的作用。印章的大小和款字相近，最好比款字稍小，不宜大过款字。

作品幅式

书法作品中常见的幅式有横披、中堂、斗方、条幅、对联和扇面等几种。

一、横披

横披又叫"横幅"，一般指长度是高度的两倍或两倍以上的横式作品。字数不多时，从右到左写成一行，字距略小于左右两边的空白。字数较多时竖写成行，各行从右写到左。常用于书房或厅堂侧的布置。

横披示意图

二、中堂

中堂是尺幅较大的竖式作品。长度通常大于、等于或略小于宽度的两倍，常以整张宣纸（四尺或三尺）写成，多悬挂于厅堂正中。

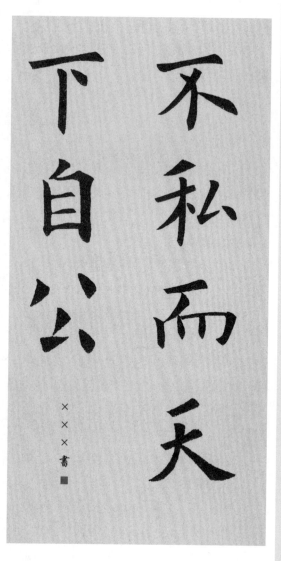

中堂示意图

三、斗方

斗方是长宽尺寸相等或相近的方形作品形式。斗方四周留白大致相同。落款位于正文左边，款字上下不宜与正文平齐，以避免形式呆板。

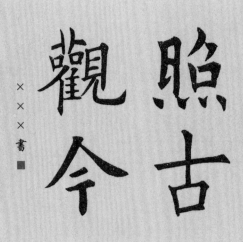

斗方示意图一

斗方示意图二

四、条幅

条幅是宽度不及中堂的竖式作品，长度是宽度的两倍以上，以四倍于宽度的最为常见，通常以整张宣纸竖向对裁而成。条幅适用面最广，一般斋、堂、馆、店皆可悬挂。

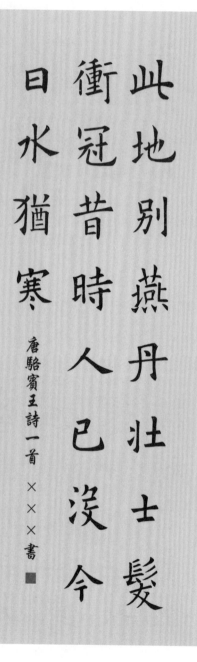

条幅示意图

五、对联

对联又叫"楹联"，是用两张相同的条幅书写一副对偶语句所组成的书法作品形式。上联居右，下联居左。字数不多的对联，单行居中竖写。布局要求左右对称，天地对齐，上下承接，相互对比，左右呼应，高低齐平。上款写在上联右边，位置较高；下款写在下联左边，位置稍低。只落单款时，则写在下联左边中间偏上的位置。对联多悬挂于中堂两边。

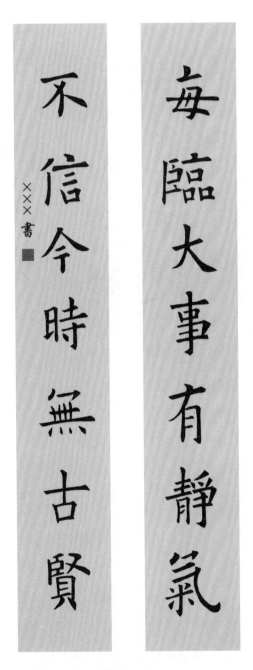

对联示意图

六、扇面

扇面可分为团扇扇面和折扇扇面。

团扇扇面多为圆形，其作品可随形写成圆形，也可写成方形，或半方半圆。其布白变化丰富，形式多种多样。

折扇扇面上宽下窄，有弧线，有直线，既多样，又统一。可利用扇面宽度，由右到左写2~4字；也可以在上端每行书写2字，下面留大片空白，最后落一行或几行较长的款来打破平衡，以求参差变化。

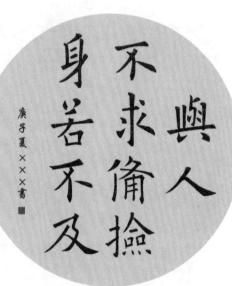

团扇扇面示意图

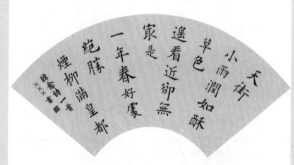

折扇扇面示意图

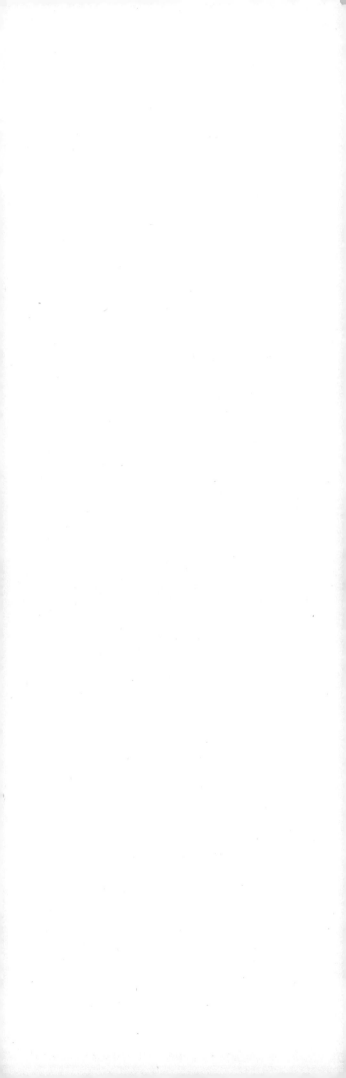